貝斯即興演奏系列02

BASS LICKS
Concept Improvisation Book 2

蘇庭毅

蘇庭毅 /著

聯合推薦

蘇庭毅將 Jazz 樂的精隨-bebop 的即興樂句完全破解於 bass 的手法和運用，貝斯手絕對不能錯過的一本好書。

<div align="right">資深音樂人　盧欣民</div>

多年合作的山羊是我非常信賴的音樂夥伴，除了幫音樂建設穩固的地基，每次 solo 的時候都如同帶著我們出去探險，彷彿融合了各種天馬行空的想法，同時透過著漂亮的 lick 呈現，讓 bass 唱出美麗的歌聲。

在這本書裡面，山羊認真的分享了他即興演出裡許多珍貴的思考邏輯以及樂理概念，希望能啓發更多 bass 手的獨奏精神，讓更多人聽到 bass 的潛力！

<div align="right">音樂製作人（林依霖）</div>

如果我們學習到越多語彙，我們所能說的話、表達的想法也就能越多。這本教材不只能幫助你擴充語彙的資料庫，更詳細介紹其中和聲的樂理和編排手法，以期進而創造自己的樂句。相信詳閱本書並實際操作後必能讓你的即興功力大增！

<div align="right">知名吉他手　王義中</div>

恭喜庭毅發行第二本 Bass 專門教材造福華人地區喜愛彈奏 Bass 的朋友們，不管是彈奏什麼曲風，這是一本能夠讓所有 Bass 手鑽研更進階彈奏技巧的實用工具書，強力推薦給大家。

無限融合 Bass 手　陳右珉

山羊是我合作過最有才華的 Bass 手之一，另外他也很大方，願意分享彈指間的精華。

歌手（余荃斌）

讓這本書在音樂的路上陪伴你一起成長進步。

音樂製作人　袁偉翔（Jianta）

"Ting Yi has written a great book on improvisation! It takes you on a journey through the mysterious would of bebop. He breaks it down so that you can understand bebop from a fundamental level on your way to more advanced solo concepts. I would recommend this book to any bass player wanting to learn bebop concepts on bass!"

美國好萊塢 Musician Institute Bass Instructor

「節奏組必須負起責任把曲子的地基蓋好」,跟著台灣低音吉他頂尖好手蘇庭毅老師學習如何使用 LICK 變化、即興演奏和創作概念,誠摯推薦

演唱會鼓手

這本書,是從一個樂手的雙手所走出來的記錄,呈現出來的是一趟 bass 精彩旅程的點滴與感悟。

知名吉他手

如果你是 bass 手, 如果你想要提升你的技巧,或又如果你想學習各種曲風、和弦的彈奏應用,那這是 一本你必買的書。裡面精闢的解說了許多名曲樂句的技巧與和聲結構。非常推薦大家

演唱會鼓手

Introduction

時常在課堂上教授 Bass 課程或是與音樂上朋友閒聊，常遇到會問我幾個蠻常聽到的問題：如何即興演奏、怎樣 SOLO，或是甚至更有洞察力並且實際的問題像是「要如何編排屬於自己的獨奏」、在這段和弦進行之下我該如何選擇音階、該想些甚麼，這樣跳躍式的場景令我開始會想要跟他們閒聊一番。

通常經過了解意圖以及平常所做的練習之後，再來我幾乎是這樣的告知：練習的過程會相當的無趣，要能夠再練習當中找到令你樂在其中的條件，無論是樂理、懂得調式和音階、許多指型流暢的秘密、熟悉指板、足夠的聽力、和分析許多不同的音樂類型、節奏的拆解，等等因素都跟即興演奏息息相關，如此大方向的條件都是每一個 SOLO BASS PLAYER 的必經之路。

而懂得調式來操作 Licks、Melody，不僅能夠促進判斷音階屬性、感受到和聲、以及在其中能夠得到製造情緒的能力，如此一來便能夠懂得安排你的音樂段落。

將旋律、Licks、和弦、空間、Pattern、技巧，這麼多的元素來組織你獨特的 Solo，任意的發揮，依造當下的情緒來呈現所反射的音樂段落、音樂的層次感，而運用你擁有的能力在背景當中創造出你個人獨一無二的畫面，像是在作畫一樣，最後將會成為別人很難去仿造的作品。

CONTENTS

爲何學習 Licks ?

當我們在和弦進行之下經由聽覺所接受到的聲響，而傳達到腦中下意識直覺反射在你的手指所表達的音符，也許是對的、也許是生疏的、慌亂的、重複性很高的、不夠肯定的音符。但其實在音樂內容的結構當中，往往在聆聽音樂當下而在穩定的進行中，也出乎意料的冒出無法馬上清楚辨別分析的聲響，不至於失控的繼續移動，這樣特殊的感覺讓人覺得驚喜並且與眾不同。會令人想要探索追尋這樣的一塊領域。漸漸的，只是照本宣科的描繪出基本的「和弦聲響」、「音符的線性」直線反應是不夠的。因為在每個人的 **Soloing** 當中一定包含了**擅長的元素 30%**、**暫時遺忘未消化的元素 40%**、**即興的表現 20%**、剩下 **10%**是環境、心情上的引**響**。即使不至於完全符合上述條件的比例，也會是學習和獨奏表現每一個人所會遇到的事件和過程！

面對和弦進行或是單一和弦獨奏的時候，只「**表現出拿手的句子**」和靠著感覺並不完全足夠表現音樂性的張力，縱使你已經能夠表達出基本的和聲樂句條件，但是重複性仍然非常的高，會產生聽覺上的疲勞，即使當下再豐富的樂句被你所操控一次、兩次、三次，存在的新鮮感已經遺失了，這時候上述的 **30%**是沒有意義的！

而「**暫時遺忘未消化的元素**」其實就跟學習新的招式是相關的。即使你已經練過新鮮的樂句或是練習已經被你所設計好與眾不同的句子就算練習的再多，有多炫麗的或是難度較高的樂句其實也是派不上用場，因為你並未完全的內在化吸收新的樂句，直到你想要使用它的時候就可以信手拈來的完全不費力而甚至編排不同的指型 "Connecting"，除非你必須將你所練習過的樂句減少數量而提升反覆練習的次數個別擊破，直到每一個練習過一兩次的樂句都內在化。這相對是需要許多的時間，也許五百次、一千次，否則「**暫時遺忘未消化的元素**」這 **40%**也會是沒有意義的。

「即興的表現」和「環境、心情上的引響」這兩大因素各分別佔了 ***20% & 10%***。

「**即興的表現**」：運用著當下的臨時反應、臨時的思考而立即的判斷表現和感覺，

以及環境的引響、心情上的引響。當你在部分的時刻會如此的邊彈邊想，原因有很多種：也許是暫時遺忘了如何表達彈奏、技巧生疏了、類似的樂句重複性太高、想要有所安排在每個段落的分別、想編排樂句的感覺是穿插買用的手法混合即興、音樂風格的觀感不合適、表達出的手法經過了幾分鐘之後已經是完全沒有想法，這個佔 **20%** 的因素是合理出現的！

「**環境、心情上的引響**」：器材出了問題、人事問題、某部份的人員工作態度不佳、現場應變處理不妥當。以上的幾個因素都會多少受到引響，但是也有許多好的例子，不見得都是負面上的引響。無論是如何的情況我認為我們應該要避免 **10%** 受到「**環境、心情上的影響**」，而求得演奏穩定度的最大值，不要去挑戰也許會狀況好的 **10%**，除非你有把握而保持自我平時的穩定度也是負責的態度。

讓我們平時就應該要練習 **Licks,** 增加熟練度直到內在化時，並且繼續增加你的 **Licks** 字庫。而首要條件是要熟練內在化，能夠在適當的時機運用出，其次才是求量，當你的口袋新 **Licks** 已經操作流暢並且熟記，你將能夠在適當的時機表現增加音樂性並且減少了 **10%**「**環境、心情上引響**」的因素不去受到干擾。

而一旦當你的 **Licks** 能活用彈奏流暢,運用在處理許多的速度,不同類型的節奏,不同的調性轉換 **12Key**。慢慢的，在你腦海中增加了許多你練習過的 **Licks,** 對於在演奏即興方面你又更上一層樓。

知道該如何表現，如何運用 **Licks**、**Fingering** 的安排，何時該即興演奏，何時該表現整齊流暢的 **Licks ,** 何時可以表現**節奏**和**空間感**、**Touch** 的拿捏，**Emotion** 和表情的表現。資源越來越多，音樂性越來越成熟，經過所有的練習之後，你將學會如何安排與掌握！

LICKS 的探討

什麼是 **Licks** 呢？一個在演奏即興中不可缺少的重要因素，廣大的資料庫。
而相較 **Lick** 之下 **Pattern** 較為整齊，連貫性排列性較大，類似 **Sequences** 將每一個音階音以固定音層，依照固定的設計排列組合方向和節奏安排好的樣式，依序由每個音為主來固定操作。

而 **Licks** 較為注重旋律性，以旋律感受為目標而又衍生出許多技巧，和複雜的 **Fingering**,注重旋律高低音實際位置安排引響的聽覺；不像 **Pattern** 的固定整齊一致性的排列，以音層取向為主。

BASS MODES CONNECTING IMPROVISATION BOOK 1 當中就實際講解和操作各類型的 **Pattern**，**Licks** 較為不規則性以旋律衍生而成，有線性音層、遠音層、不固定的節奏，和不固定方向、長短音符、情緒的表達技巧所組成。

相較於 **Licks** 之外，**Melody** 像是 **Licks** 的精簡版，**Voice Leading** 的 **Arrangement** 又較為像是 **Licks & Melody** 的預先安排路線基礎連接音，然而這三種元素彼此是有相關的共通性，暗示出針對和弦能夠接受的基本調式音階和能夠接受的 **Licks**。

仍然在 **Voice Leading—Melody—Pattern & Licks** 這三者的關係並非只是僅有一組基本款的安全選擇，在你自我 **Soloing** 當中，是能夠利用許多相似的 **Modes** 來貫穿你的 **Solo Section**,甚至是當你在使用 **Reharmonization** 時所衍生出的 **Licks!**

在我的 **Licks Concept** 當中將能夠被歸納為六大類型：
1. Bebop Scale 2. Modes Scale 3. Shape Sequence
4. Chromatic Approach 5. Melody 6. Combine Ideas

BEBOP SCALE

此種型態音樂在 Bebop 時期由 Charlie Parker、Dizzy Gillespie、Dexter Gordon、Bud Powell、Thelonious Monk、Cannonball Adderley 和許多當時的音樂先驅,在 1940-1950 年代左右,將曲目編排和聲顯得更較為複雜、有趣,而在音階上也做了一些改良,以 C Key 分析解說:

1. C Bebop Major Scale:以調式音階 C Ionian 為基礎架構,在第五到六度音之間增加半音 G# ,以此排列不含八度音共有 8 個音;C D E F G G# A B,因此這類型音階可以使用在 Major Triads、Seven Chords.

2. D Bebop Dorian Scale:調式音階 D Dorian 為基礎架構,在三度音到四度音之間增加半音 F# ,因此形成以下音階;D E F F# G A B C,此類型音階使用在 Minor Triads、Minor Seven Chords & II-V Progression(II-V Progression 使用 Bebop Dorian 在 V 級同等於 G Bebop Dominant Scale,因為組成音相同,位在於 G Bebop Dominant Scale 5 度音開始的位置)。

3. G Bebop Dominant Scale:調式音階 G Mixolydian 為基礎架構,以第七度音和八度音之間增加半音 F#,形成以下排列:G A B C D E F F#;此類型音階使用在 Major Triads、Dominant Seven Chords & II-V Progression (II-V Progression 使用 Bebop Dominant 在 II 級同等於 Bebop Dorian Scale,因為組成音相同,位在於 D Bebop Dorian Scale 4 度音層開始)。

4. A Bebop Melody Minor Scale :由 A Melody Minor 調式為架構,在五度音到六度音之間增加半音 F,此排列形成:A B C D E F F# G#,此類型音階使用在 Minor Major Seven、Minor Triad。

Bebop Scale 所使用相符對應和弦應用表

各屬性 Bebop Scale 組成	相符和弦種類運用
1. C Bebop Major C - D - E - F - G - G# - A - B 1 - 2 - 3 - 4 - 5 - #5 - 6 - 7	C . C5 . CMaj7 . Csus . CMaj9 . CMaj13 . Cadd2 C6/9
2. D Bebop Dorian D - E - F - F# - G - A - B - C 1 - 2 - b3 - 3 - 4 - 5 - 6 - b7	Dm . Dm7 . Dm6/9 . Dm6 . Dm9 . Dm11 . D5 .
3. G Bebop Mixolydian G - A - B - C - D - E - F - F# 1 - 2 - 3 - 4 - 5 - 6 - b7 - 7	G. G6 . G7 . Gsus . G7sus . Gadd9 . G9 . G13 . G9sus . G13sus . G11 . G5.
4. A Bebop Melody Minor A - B - C - D - E - F - F# - G# 1 - 2 - b3 - 4 - 5 - #5 - 6 - 7	Am . Am(Maj7) . Am6 . Am(Maj9) . Am6/9 . Asus . A5 .

以上為 4 個 Bebop 的對應和弦運用表，代表遇到相符的和弦，我們能選擇使用適當的 Bebop Scale 來進行演奏，或是聽到了其中類型的 Bebop Scale 來使用相符的和弦伴奏。

而其中的和弦唯一的和弦 Power Chord 5 和弦能夠共同使用這四種 Bebop Scale，也能共同使用許多 Mode Scale，因為它的組合 1 - 5 - 8 不衝突許多調式音階，最簡單的和弦範圍包含的音階卻是最廣！

Bebop Scales 的和弦結構

雖然 Bebop Scale 只是在於幾個常見的調式音階增加了 Passing Tone，卻也因此改變了音階和弦的結構，讓演奏的範圍更加寬廣。C Bebop Major Scale 的組合也包含了 D Bebop Dorian，G Bebop Mixolydian 的 Mode Scale，所以使用同一個 music staff，另外加上了 C Bebop Melody Minor Staff 兩種的和弦結構。

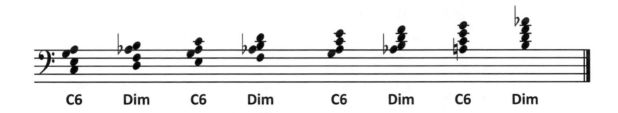

上述第一種 Bebop Major Scale 順階和弦是引用 C6 & Diminished 和弦不同的轉位根音變化依照順序排列，C6 和弦組成包含了 C、E、G、A , Diminished 和弦組成包含 D、F、Ab、B，所以穿插依序排列組合而成。而另一種思考模式為：I6－V7(b9)－I6－V7(b9)－I6－V7(b9)的組成，因為以 C6 和弦擁有 4 個不同根音的排列和弦之外，Diminished 和弦的組成音 D、F、Ab、B，依序為 G7（b9）的五度、七度、降九、和三度的偽裝。

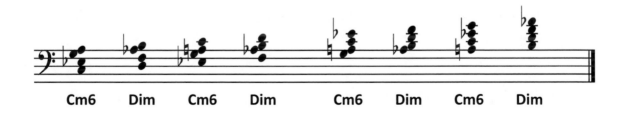

第二種 Bebop Melody Minor Scale 的順階和弦，其實相較 Bebop Major Scale 順階和弦只有相差一個音的變化 E & Eb，Cm6 組成音：C、Eb、G、A，Diminished 組成音：D、F、Ab、B，所以依照兩個和弦的根音排列轉位穿插而形成的順階和弦。而另一種思考模式如同 Bebop Major I－V 觀念。大家如果還熟悉 Melody Minor 五級和弦為 Dominant Seven Flat Thirteen，當 Bebop Melody Minor Scale 增加了一個五度到六度音之間的半音，所以偽裝成五級和弦的 Diminished Chord： D、F、Ab、B 也如同 Bebop Major 和 Harmonic Minor 一樣是 G7(b9)！ 所以形成：Im6－V7(b9)－Im6－V7(b9)－Im6－V7(b9)－Im6－V7(b9)。

Bebop Scale 的概念手法

在 Bebop Scale 的觀念中，除了已經介紹的四種 Bebop Scale 之外，其實在任何一個調式音階當中，都是可以在符合全音的音層兩個所屬調式音階音之間增加半音當作 PASSING TONE 上行和下行，或是在調式音階裡的任何成員音往上行和下行延續增添半音直到預設的目標音被解決到音階，也就是預設好到達的下一個調式音階成員音。

除此之外，還有許多特殊的手法技巧和不同的概念也受到許多 Bebop Player 的廣泛使用，讓音樂和旋律更有趣、更有變化性！

1.*Up Chromatic Passing Tone*

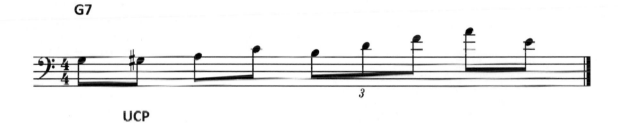

此種手法在 G – A 兩個音之間增加了一個 Chromatic Passing Tone **G#**，簡寫 UCP 代表 Up Chromatic Passing Tone，上行到 Passing Tone **C**，下行半音在第三拍做 Bm7（b5），並且在第四拍 Upbeat 往回四度音 **E** 為 G7 的延伸音 13 度。

2.*Down Chromatic Passing Tone*

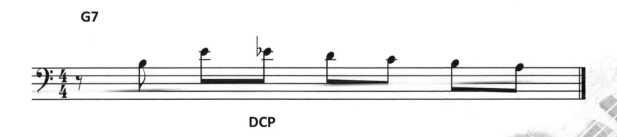

這一個 Lick 首先 Upbeat 在第一拍走和弦 3 度音，上行 4 度到 E，並且在第二拍 Upbeat 增加一個 Down Chromatic Passing Tone 解決到 D，並且順降音階。

3.Neighbor Tone

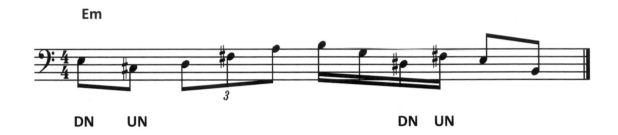

D Major Key 的 ii 級和弦 Em，第一拍 Downbeat 和 Upbeat 分別為第二拍 Target Note D 的 Up Neighbor Tone 、Down Neighbor Tone E 和 C#，接著第二拍 triplet D Triad，第三拍十六分音符的第三和第四個位置也分別為第四拍 Downbeat E Target Note 的 Down Neighbor Tone 、Up Neighbor Tone , D# & F#，接著 Target Note 下行四度。

4.Arpeggio

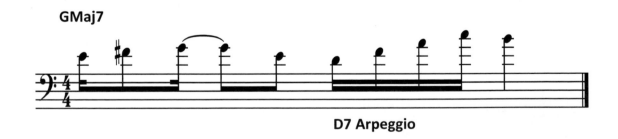

G Major Seven Chord，第三拍 16 分音符 D7 Arpeggio，第三拍十六分音符因為第四個音 C 是 GMaj7 Chord 的 Passing Tone，所以解決至第四拍 GMaj7 的 Guide Tone B 。

5.*Chromatic Approach*

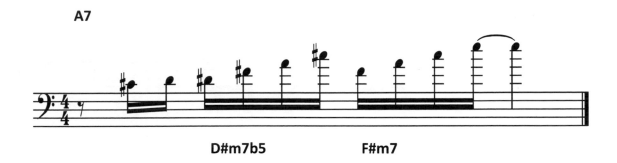

C#為 A7 的 3 度音 Double Chromatic Approach 置放於第一拍 Upbeat 十六分音符第三、四個位置,接著第二拍十六分音符#4 度的 D#m7(b5),以及第三拍 A7 的 6 度音 F#m7 的依序 Arpeggio Sequence 持續 E 延至第四拍。

6.*Octave Displacement*

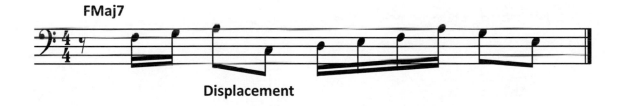

F Major Seven Chord ,在第二拍的八分音符從 A Note 原本從往上 3 度就可以處理的音階排列,改為使用 Octave Displacement 技巧,由 A Note 反向 6 度跳往改為低音域的 C,產生戲劇性的變化。

7.*Extension*

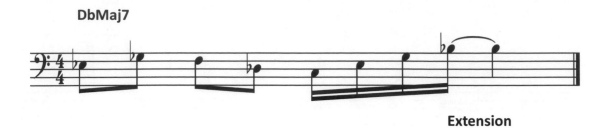

DbMaj7

Extension

Db Key I 級和弦第一拍到第三拍分別從 Eb Dorian 排列的升降方式 3 度、2 度、3 度、2 度，在之間的表現包含了上行－下行－上行。

第一拍的 2 度音上行代表套用 Db Key ii 級和弦根音 Eb 上行 3 度 Eb 到 Gb，第二拍從 I 級和弦根音 Db 的 3 度音 F 下行 3 度音回到 Db，到第三拍降半音 7 度音的上行 Cm7(b5) Arpeggio 十六分音符 C、Eb、Gb、Bb，而最後 Bb 延伸至第四拍是 13 度 Extension，也有著 Voice Leading 移動的概念 Ebm – DbMaj7 – Cm7(b5)。

8.*Encircling*

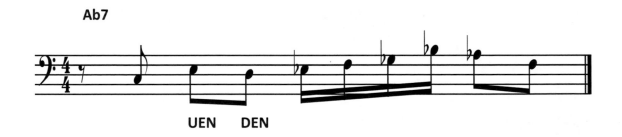

Ab7

UEN DEN

Upbeat 3 度前往第二拍 Up & Down 使用 Encircling 技巧利用 E、D 包圍 Target Note 第三拍的 Eb 使用 1 2 3 5 手法往回一個全音 Ab 在第四拍下行 3 度音到 F。

9-1 C . E . S . H (Chromatic Elaboration Static Harmonic)

ExA

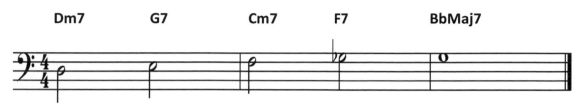

ExB

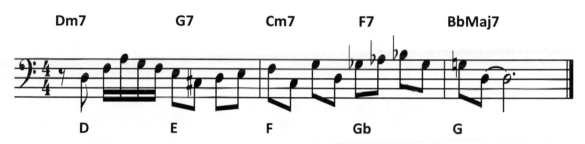

和弦進行為 Bb Key 的 III – VI – II – V，最後回到 BbMaj7 I 級和弦，第一小節第二個和弦 G7 為次屬和弦 V/II 是 Bb key II 級 Cm7 的 V 和弦，將 Cm7 設定為暫時的主和弦所以將 Gm7 為了前往 Cm7 因此符合 V – I Down 4 度的次屬和弦技巧，如同 F7 前往 BbMaj7 V – I ,所以使用了 G7 而不是 Gm7,也因如此 3 度音 Bb 變成 B ,導向 Cm7 更緊密連結性更高。

而將使用 C . E . S . H Technique 編排由 D 上行排列到 G ,首先 D 為 Dm7 的 Root , E 為 G7 的 13 度，F 是 Cm7 的 4 度，Gb 為 F7 的降 9 度，最後的 G 為 BbMaj7 的 13 度，以上是 Ex9A 的上行排列。

Ex9B 藉由 Ex9A 上行排列 D、E、F、Gb、G 去增加音階和技巧，讓 Lick 更加豐富，從第一小節第一拍 Upbeat 為 Root Note D 連貫到第二拍前兩個十六分音符為 Dm Triad 接著回全音 4 度和 3 度。

接著 E 是 G7 的 13 度 Extension，也是第四拍 Chord Tone D 的 Up Neighbor Tone 。C# 為 D 的 Down Neighbor Tone，而 Target Note 是 Chord Tone D 連接 E 到第二小節的 F，第二小節的前兩拍使用 4 度回返上行的技巧 F – C、G – D，第三四拍為 F7 的降 9 度音起始的 1 2 3 1 ,Gb – Ab – Bb – Gb，接著往前半音 G，它是 BbMaj7 的 13 度音再回返 4 度音 D。

9-2 _C . E . S . H (Chromatic Elaboration Static Harmonic)_

ExC

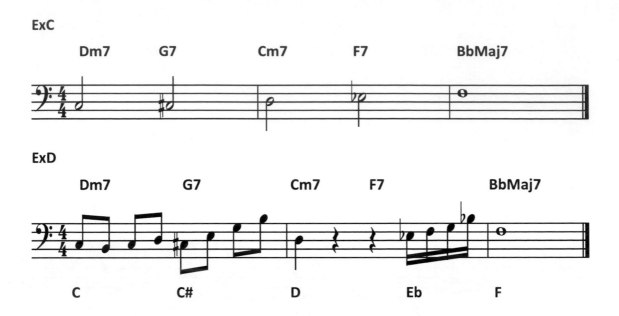

ExD

Ex9C 所設計的進行方式為上行：C–C#–D–Eb–F，C 是 Dm7 的降 7 度，C#為 G7 的增 11 度，D 是 Cm7 的 9 度，Eb 是 F7 的降 7 度，F 為 BbMaj7 的 5 度。

Ex9D 第一小節前兩拍 7 6 7 1 技巧，三四拍八分音符落在 C#開始為 C#m7(b5)的 Arpeggio，第二小節 D 是 Cm7 的 Extension 9 度，二三拍是休止，第四拍十六分音符 Eb 是 F7 的降 7 度音，使用手法由 Eb 開始的 1 2 3 5 技巧，最後由 Bb 回 4 度到第四小節 Bb 的 5 度音 F。

9-3 *C . E . S . H (Chromatic Elaboration Static Harmonic)*

Ex9E

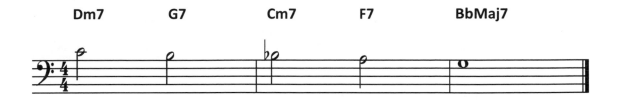

Ex9F

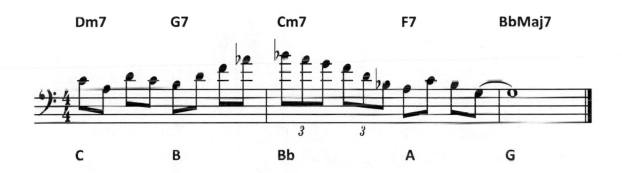

Ex9E 使用 C . E . S . H Technique 技巧設計下行路線，C－B－Bb－A－G，C 是 Dm7 降 7 度音，B 為 G7 的 3 度，Bb 是 Cm7 的降 7 度，A 是 F7 的 3 度，G 為 BbMaj7 的 13 度音。

Ex9F 第一小節的第三四拍是偽裝 G7(b9)從 3 度音開始的 B Diminished Seven，第二小節第一拍由 Bb Note 開始的下行 Dorian 三連音，接著 Bb Triad 5 3 1，最後由第四拍 Upbeat G Note 切分至 BbMaj7。

10. *Delayed Resolution*

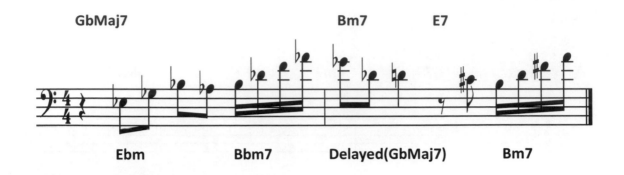

這一個和弦進行出現在一首 Jazz 名曲 "Joy Spring" 第 11-12 小節，在例句第一小節第一拍使用四分音符休止符，接著借用了 Gb Key 的 VI 級和弦 Ebm 上行 Arpeggio，在第三拍的反拍回到 Extension 9 度音，然後前往一個全音 3 度使用從 Ebm 5 度音起始的 Up Extension :5 、7、9、11，或是 Bbm7 上行的 Arpeggio 。

第二小節第一拍 Gb、Db 是 GbMaj7 的一度、五度，這剛好也是 Bm7 的五度音、二度音，而音符同音異名 Gb=F#，Db=C#，為了使用延遲解決技巧所以仍然在第二小節第一拍使用了 Gb、 Db，在第二拍明顯的上升半音 D 在第二拍終於利用 Bm7 的 Guide Tone 解決，直到第四拍利用了 Bm7 上行 Arpeggio。

11. *Anticipation*

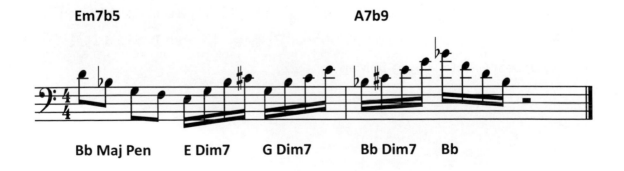

來自於 "Stella By Starlight" 的 1-2 小節，在第一小節 1、2 拍使用了 Bb Major Pentatonic Scale 的手法 3 1 6 5，D、Bb、G、F 也是 E Locrian 的組成音，接著從第三拍開始，表現 A7(b9)，使用 E Dim7、GDim7、Bb Dim7 依序小三度 Arpeggio 的

Sequence 上行組合持續偽裝 A7(b9)，分別為 A7(b9)的 5 度、降 7 度、降 9 度的 Diminished Chords 延續至第二小節第一拍，而第二拍的觀念利用了 Bb Triad 下行。

12.Stair

Bm7b5

在第一小節 C#開始上升 3 度 E 接著第二拍 Downbeat 重複 E 再上行 3 度到 G,重複手法使用在 3、4 拍，Downbeat 上行到 Upbeat 接著下一拍的 Downbeat 重複上一個 Upbeat Note 。

第二小節也是如此改為 Downbeat 第一拍下 4 度到 Upbeat 再重複第二拍 Downbeat 下行，如此手法的要領是必須設計讓你 Lick 的 Upbeat 和你的下一拍 Downbeat 重複音之後再前往下一個動作持續如此，無論是八分音符或是十六分音符亦相同，可以上行和下行讓方向持續效果較明顯，至於上下行的音層取決於你，只要保持 Upbeat 和下一個 Downbeat 重複即可，這看起來就像是個樓梯的形狀，不同於固定音層上下行的 Sequence 也不同於 Iteration。

13.Iteration

Ebm7

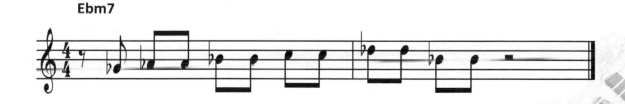

Ebm7 Dorian Lick，以每一拍分別重複兩個八分音符方式，第一拍八分音符 Upbeat Gb，接著重複 Ab、Bb、C 到第二小節 Db、Bb 朔造強烈的重複感。

14.*Rhythmic Device*

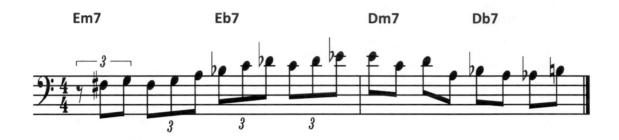

"Autumn Leaves" 第 27－28 小節和弦進行 Key Center 是 G，Em7 是 Ⅵ 級和弦，第一拍開始 Triplet Em7 的 2 度、3 度到 4 度 A，接著第三四拍 Eb7 Chord 為次屬和弦 A7 的 Tritone Substitution，A7 原先為 G Key Ⅱ 級 Am7 Chord，因為符合 Down 4 度前往 Root Dm Chord 所以將它改成 A7 更讓 3 度音 Approach D Chord，而變成了 V/V，Dm7 的 V 級再將它 Tritone 代理為 Eb7，在這兩拍持續 Triplet，5 度、6 度、7 度、8 度。

第二小節改為兩個音階的 Swing Feel，Dm 為 G Key V 級和弦的替換屬性變成 Minor Chord，使用了 2 7 1 5 下行，接著 Db7 Chord 為 G7 Ⅳ/V 和弦的 Tritone Substitution，道理如同 Eb7，而在此 Bb 與 Ab 之間第三拍 Upbeat 使用 Down Chromatic Approach Note A。

15.*Two Or More Outline*

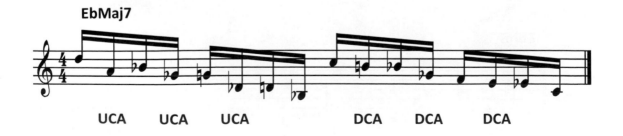

此種技巧方式是將一個手法技巧使用兩次、兩次以上，或是從一個技巧更換到另外的一種技巧都稱為 "Two Or More Outline"，從第一拍開始 7 度音接著 5 度音 Up Chromatic Approach A Note，3 度音 Up Chromatic Approach Gb，從第三、四拍開始更換技巧 B、Gb、E 為 Down Chromatic Approach。

16.*Borrowed Chords And Note*

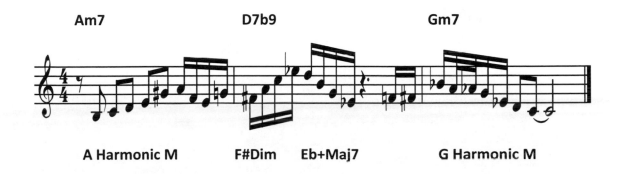

Standard Jazz "Days Of Wine And Roses" 第 3 – 5，19 – 21 小節的和弦進行，整首曲子主要基於 F Key，Am7=III，D7(b9)=V/II，Gm7=II，而在此變化了些想法，彈起來更有趣些，Am7-I，D7(b9)—Gm7 當作 Gm Key V – Im。

在第一小節 Upbeat 從 Note 開始 A Harmonic Minor Scale，在第四拍 G 為第二小節第一拍的 Approach Note。

第二小節第一拍使用了 F# Dim7 Arpeggio，第二拍為 Eb+Maj7 下行的 Arpeggio 使用在 D7(b9)和弦裡，接著第四拍 Upbeat F、F#為 Double Approach 手法的一個假動作 F#—Bb 為降 4 度音層。

第三小節 Chord Tone Bb，A 到 Ab 使用了 Double Time 和 Down Chromatic Approach 技巧，接著 Eb、D、C 為 G Harmonic Minor 的組成音。

17. *Change The Direction*

UP **DOWN**

顧名思義也就是將 Lick 的方向加以編排設計，首先 Upbeat G# Chromatic Passing Tone，接著 Am7(b5) Arpeggio 兩個八度，第三拍再由 G – A 同樣是 Am7(b5)的高一個八度 Arpeggio，而第二小節設計下行。

18. *Mix Bebop Scale On Dominant*

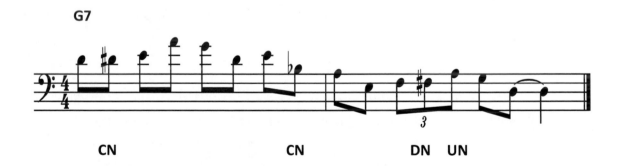

CN **CN** **DN UN**

在 Dominant Seven Chord 當中能夠容納並且蘊藏三種 Bebop Scale 特性，具有相當戲劇性變化，包含 Bebop Major、Bebop Dorian、Bebop Mixolydian 的 Scale 以及它們三者的 Bebop Passing Tone 都能夠置放在同一個 Root Dominant Chord 扮演 Passing 和 Extension 的角色。

而在 Major Scale 的第七個音置放如同 Bebop Micolydian 位於 Passing Tone 若置於 Dominant Seven Chord 的 Downbeat 將會產生嚴重的衝突，再此建議 Bebop Major Scale 的改版為了 For 相同的 Root Dominant Chord: 1、2、3、4、5、#5、6，或是保持原來的 Scale 但是 Passing 能確保置放於安全的 Upbeat。

除此之外皆能運用在不同的位置。

以 G 為 Root 在第一小節前兩拍 D#是 D、E 之間的 Connecting Note，而 4 度到 A Note，3、4 拍由 G 開始切入 E 之前置放 G Bebop Major Scale Passing Tone 的 D#連接，在第四拍的 Upbeat Note Bb 是 G Dorian 的 Chord Tone 在此當作切入下一小節第一拍 A Note 的 Connecting Note，接著返回 4 度，在第二拍三連音 F 連接 F# 意外的讓人驚奇！原本應該連結到 G 的 Passing Note 卻前往 A Note，最後下行 2 度 G 返回 4 度到 D。

19. *Make Space Get Power & Touch*

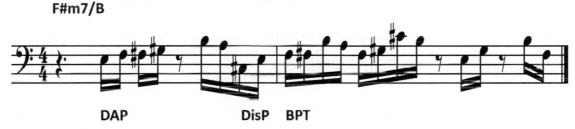

在這一個 Lick 當中 F#m7/B 和弦為骨架，並且讓 A Bebop Major Scale 在這裡徹底的被運用，而 F#m7/B 也能夠是 F#m11、F#Sus7、F#mb6、Bm7、Bm6、BSus7、B7、B/F#、A6、AMaj9、A/B、AMaj7/B 這些能夠代理的和弦。

雖然能夠代理的和弦其實有更多，但為了符合 A Bebop Major Scale 的運用。

而此 Lick 重點著重於置放一些的空間換取了時間以至於能夠讓你的樂句觸碰的聲響更能夠擁有紮實的音色，在置放休止符的期間休息你的手指，而為了下一個即將到來的 Phrase 儲存你的力量，並且令人感受到不同的情緒，瞬間的脈動感有別於迎面而來的樂句，十六分音符的中途短休止符能夠調整你的 Touch。

在第一小節中第二拍 Upbeat 開始 E、F Note Double Approach,接著第三拍 Downbeat 的前兩個十六分音符 F#、G#加上八分休止符連接第四拍 B、A、C#、E (在 C#和 E Note 使用調換低音層的選擇)，緊連接下一小節第一拍 F Note (Bebop Passing Tone)、F#、B、A，下一拍 F#、G#、C#、B，在第二拍 Downbeat 八分休止符，E、G# 緊連著第四拍八分休止，最後 B、F#。

20. _Turn Over The Phrase_

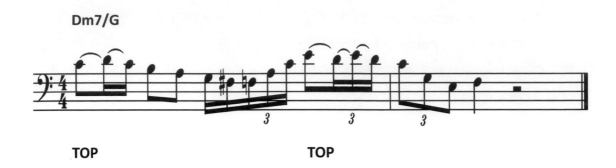

這一種 Lick 使用著翻動樂句，運用相鄰的前後兩個音製造出特別的效果，而接續著之後的樂句令人印象深刻，往往都會在 Bebop 的 Licks 時常見到此手法免不了幾乎搭配著 Scale 的 Displacement 配置或是 Scale 的 Arpeggio 技巧，像是在 Charlie Parker、Dizzy Gillespie、Cannonball Adderley、John Coltrane、Jaco Pastorius，經常能夠在他們的 Soloing 聽到這樣的技巧。

在第一小節第一拍就率先使用此技巧 C、D、C，接續到第二拍八分音符 B、A，繼續下行到第三拍十六分音符五連音 2 加 3 的組合，Downbeat G F# 接續上行 Upbeat 的 F Triad：F、A、C，上行 3 度到第四拍再次運用此手法八分音符 Downbeat E，十六分音符三連音的 Upbeat D、E、D 反覆的翻轉著，接著下行 2 度到第二小節第一拍三連音 C Triad 下行 C、G、E，最後反向到第二拍 F 四分音符。

MODES SCALE

在 BASS MODES CONNECTING IMPROVISATION BOOK 1，介紹了許多的調式音階系統，而所有的 Licks 和伴奏以及對應的和弦、各種的 Bass 技巧在選音上面的思考，都必須要非常明瞭，紮實的練習，因為所有更複雜的音階、Bebop Scale、所有的技巧、代理使用技巧，都來自於 MODES SCALE 和它所有的和弦變化，再此我將介紹許多更進階使用手法的 MODES SCALE。

1.*Continue Open Sound*

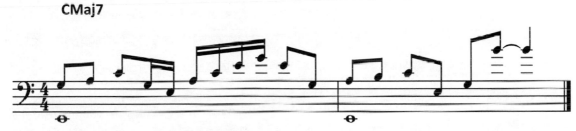

在這一個技巧當中，以簡單的 Phrase 加上 Continue Open Sound，形成了厚實溫暖的技巧，以 C Major Pentatonic 的 Lick 搭配空弦音 E，而在第二小節當中，第一拍、第三拍和持續第四拍，添加了 Chord Tone B，整體聽起來是非常舒服的聲音。

2.*Double Stop*

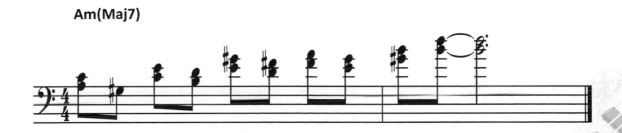

使用雙音同時彈奏出的組合叫做 Double Stop，通常使用右手拇指、中指、無名指任意兩指彈奏，此 Lick 利用 A Melody Minor Scale 的 1、3、5、6、7 上行搭配各自 3 度音。

3.*Diatonic Triads Separate*

ExA 1-5-3

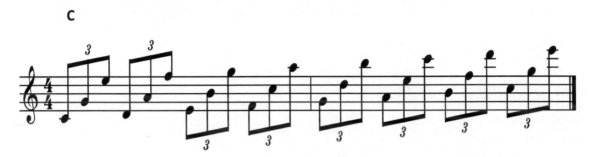

此種手法技巧需橫跨四弦較易於操作，利用 Diatonic Triads Separate 的方式 1 度 − 5 度 − 10 度(3 度)，依序排列操作，讓和弦的聲響因為音層分隔較遠的緣故，所以表現出的聲音更加立體，而齊聲同時撥奏也能表現 Chord 的厚度。此種技巧首先 1 度 − 5 度設置 5 度音層，接著 5 度 − 10 度（3 度）相隔 6 度音層。

ExB 3-1-5

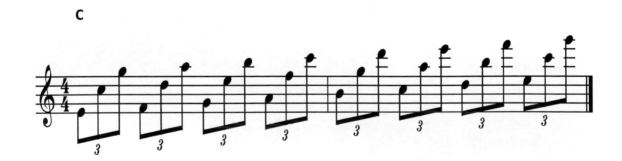

使用雙音同時彈奏出的組合叫做 Double Stop，通常使用右手拇指、中指、無名指任意兩指彈奏

ExC 5-3-1

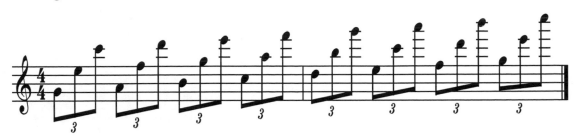

Ex3B 的排列組合為 3-1-5 由低音 3 度到 Root 為 6 度音，Root 到 5 度音，一樣能分解或齊奏。

Ex3C 的排列組合為 5-3-1 由低音 5 度到 3 度音的距離是 6 度，從 3 度音到 Root 的高 8 度距離 6 度音層。

由以上三種 Diatonic Triads Separate 製造出不同聲響。

4. *Chord Tone Approach*

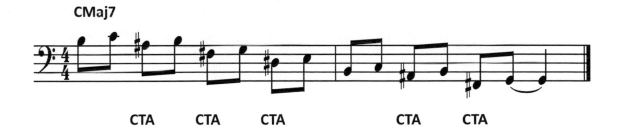

利用 Chord Tone 抵達前的一個半音前往 Chord Tone 的手法稱為 Chord Tone Approach ,仍然在別的地方也被稱為 Leading Guide Tone Approach，此特色是在 Chord Tone 之前添加一個 Chromatic Approach Note 無論是當 Chord Tone 成為 Target Note 置於前後的任意一個半音趨近解決到 Chord 的手法，Approach Note 都被置放於 Downbeat。

5. *Upbeat Target Approach*

Dm7

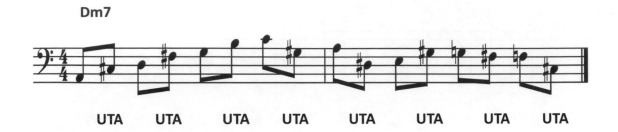

UTA　　UTA　　UTA　　UTA　　UTA　　UTA　　UTA　　UTA

Dm7 Chord，利用 Upbeat Target Approach,將所有 Upbeat 設為下一拍 Downbeat 的 Chromatic Approach Note 直到下個 Downbeat Note 成為 Target Note。

第一小節 A 到 C#前往 D 到 F#接著 G、B 和 C、G#到第二小節的 A、D#往 E、G# 接到 G、F# 和 F、C#，也就是說將設置好的 Modes Scale 成員音置放成為 Target Note，在每上一個 Upbeat 置放無論是在 Target Note 前或者後的 Chromatic Approach Note 來貫串整句 Lick，所以第一小節 Target Note 為 A、D、G、C。

第二小節 Target Note 為 A、E、G、F 在 Dm7 角色中扮演 Chord Tone & Extension，所以適用於 Dorian、Aeolian、Minor Pentatonic、Sus Chord。

6. *Chromatic Upbeat No Connecting*

CMaj7

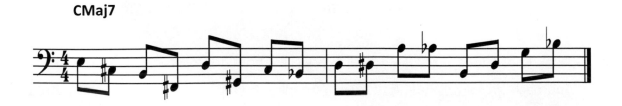

運用 Downbeat Diatonic 和置放任意毫無趨近前後關聯，沒有特定規律和方向的 Note 置放在 Upbeat 的 Chromatic Note，形成了不規則的形狀。第一小節 E、 B、D、C 和第二小節 D、A、B、G 所有的 Downbeat 都是 Diatonic Note，其餘都 是沒有固定關係音層、方向的 Chromatic Note。

7. Different Direction & Intervals

G7

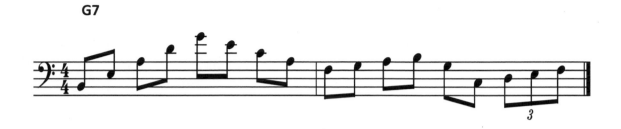

一個方向一種音層的概念，先將高低起伏的位置有了基本的架構，再至於不同的音層放在不同方向來回開始之間固定的方向。

G7 第一小節由 Chord Tone B 開始 4 度上行，B–E–A–D–G，接著第三拍從 G 開始回返 3 度音層下行，G–E–C–A 連續到第二小節的 F，從第一拍 Upbeat 2 度音上行 G–A–B 回返 3 度 G 再下行 5 度音 C，接著第四拍三連音連續的 2 度音上行 D–E–F，此 Mode 為 Mixolydian。

8. Arpeggio Extension Up Root

Am(Maj7)

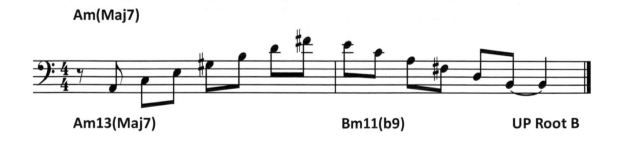

Am13(Maj7) **Bm11(b9)** **UP Root B**

Melodic Minor 的 I 級和弦 Minor Major Seven Chord，在第一小節當中從第一拍的 Upbeat 開始 Root Arpeggio，到了第三拍 Upbeat B 延伸音 9 度，接著第四拍 D、F# 分別為 11 度、13 度延伸音，在第二小節降一個全音 E 下行 Arpeggio 依序 3 度回返直到停在 Root B。

9. *Arpeggio Extension Down Root*

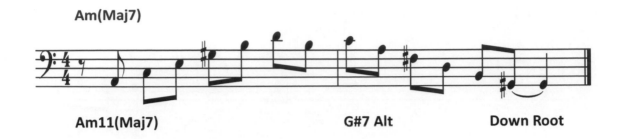

與上一個 Lick 做法類似，在第一小節當中仍然在第一拍 Upbeat 開始 Root Arpeggio，第三拍的 Upbeat B 為 9 度延伸音，第四拍 Downbeat D 為 11 度延伸，接著下行 3 度到 Upbeat B，上行 2 度音也就是一個半音 Scale Tone C，第二小節從 C 開始依序下行 3 度音層 Melodic Minor Scale，直到第三拍 Upbeat G#，Root 降落在原本 A 的低音 7 度延伸到第四拍。

10. *Hang Extension*

Anthropology 1-2 小節的和弦進行，Bb Key I－VI－II－V，G7 是 Cm7 的 V 級和弦 V/II Secondly Dominant Chord，在第一小節中置放 E Whole Note，在 BbMaj7 時成為 #11 Extension，在 G7 時變成 13 度 Extension，到了下一小節因為 E Note 很明顯的衝突到 Cm 的 3 度音 Eb 形成不和諧的降 2 度，並且會衝突到 F7 的 Root F 和 7 度音 Eb，所以從 E Note 上升半音到第二小節的 F Whole Note，在這一個技巧當中，必須知道如何安排最適合當下的和弦進行用少量甚至一個音符來懸掛上，讓他們相互作用。

11. *Hang & Anticipate Extension*

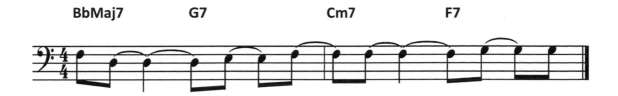

同樣是 Anthropology 1-2 和弦進行，利用延伸音加上了切分的節奏技巧，在第一小節 F、D 八分音符切分到 G7 Upbeat E Note 是 13 度延伸音，接著在第四拍 Upbeat 八分音符切分到 F Note 切分到第二小節 Downbeat 第一拍，扮演 Cm7 的 11 度延伸音 Upbeat 繼續相同音切分自第三拍 Dominant，Upbeat 是 G Note 為 F7 的 9 度延伸音，到第四拍八分音符的 Upbeat 繼續切分到下一小節。

12. *Net Veins*

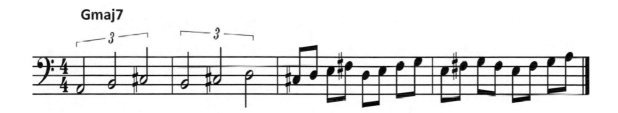

運用了經典名曲 Spain 的 Open Solo 前四小節 GMaj 7 來介紹這種獨特的技巧，這首曲子是 Samba 風格，雖然在節奏上的速度看似只有 136，但其實是利用 Cut Time 的節拍算法處理難以計算的快速拍點。

在第一小節當中使用了網狀技巧的開始，二分音符的三連音，同等一小節的長度使用 2 度音 A，3 度音的 B，和增 4 度 C#，接著第二小節從 A 的下一個全音 B 開始，B、C#、D 分別為 3 度、增 4 度和 5 度音，從第三到第四小節變化成八分音符，第三小節利用了和前兩個小節相同的方式從 C#開始 C#、D、E、F#，再由 D 開始 D、E、F#、G，而第四小節的方式和前三小節有些不同，將每個單位延長兩組的方向，E、F#、G、F#在第二拍 Upbeat 下行接著 E、F#、G、A 照原方式上行。

在這個單元當中我們學會了許多的 Mode Scales 手法運用方式，對於音階有了更深入的瞭解和看法，使你的技巧更加的進步富有趣味性，音樂性，進入下一個單元 Shape Sequence 之前，我們仍然必須將這些運用方式內在化，以至於遇到了適當的時機我們都能夠立即的使用！

13.*Mix Together With Parallel Modes*

這一個手法技巧，在順階的調式或是非屬於完全順階的和弦進行組合，我們都能夠使用每一個和弦所屬的調式來進行它的調式混色，因為每一個調式所在的位置不同，所以先由單一設定給予第一個和弦調式以它當作中心點 I 級的調式，但是如果第一個和弦調式並非順階的 I 級調式和弦，那麼就應該置於該調式的對比位置進行混色，如同在順階和弦 I 級調式和弦的做法一樣當成 1。

而當第一個和弦調式已經鋪設完成好所想要的混色對比調式，接著陸續完成其他和弦如同第一個鋪設的混合對比級數，再來製造出每一個和弦共同對比的不同調式，運用新的調式和弦觀念來製造編排樂句，最後所聽到的結果，就是將和弦進行平行的置放相同固定的音層調式 Licks 來編排與串連混色。

A Lick

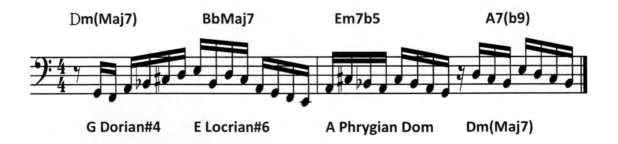

A Lick 使用 **Harmonic Minor** 調式 I-VI-II-V 的和弦進行，D Minor Key 為 **Dm(Maj7) - BbMaj7 - Em7b5 - A7(b9)**，而我在這裡進行 IV 級的調式混聲，所以能夠得到新的共同平行調式和弦 **Gm7、Em7b5、A7(b9)、Dm(Maj7)**而運用它們所屬的音階。

在第一小節的前兩拍是 G Dorian#4，第一拍的 Upbeat 開始 G、F 連接第二拍十六分音符 A、Bb、C#、D，第三、四拍是 E Locrian#6 下行樂句 E、Bb、D、C#下行三度陸續順降 A、 G、 F、 E 接著下行四度到第二小節的 1、2 拍 A Phrygian Dominant，

第一拍首先上行 A、C#再下行增 2 度 Bb 之後下行 A，上行 3 度到第二拍十六分音符 C#，下行 Bb、A、G，第三、四拍為 D Melodic Minor，在第三拍十六分音符首先休止十六分音符，因為 D Note 是 A7(b9)的 Passing Tone 所以置放於 Upbeat，再將第三、四拍編排成短長的倒斜紋狀 D、C#、Bb 和第四拍 E、D、C#、Bb。

B Lick

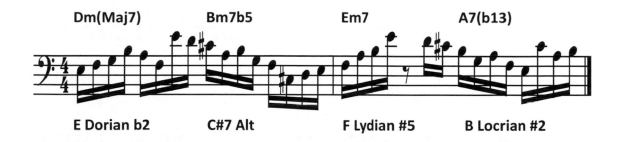

B Lick 使用 **Melodic Minor** 調式 I-VI-II-V 的和弦進行，D Minor Key Center – **Dm(Maj7) - Bm7b5 - Em7b5 – A7(b13)**，在此進行 II 級的調式混聲，而取得新的共同平行調式和弦 **Em7b5 – C#7Alt – F+Maj7 – Bm7b5** 以及 Mode Scales。

在第一小節前兩拍十六分音符是 E Dorian b2，在第 一拍使用 1 2 3 5 Sequence E、F、G、B，接著下行 2 度到第二拍 A，下行 3 度到 F 然後使用 Displacement 手法讓原來緊鄰著下行 2 度的 E 跳躍上行了 7 度成為高一個八度，再下行 2 度到 D Note，下行小 2 度到了第三拍。

第三、四拍使用 C# Altered，第三拍十六分音符從 C#開始下行 3 度手法 C#、A、B、G，下行 2 度到第四拍 F，然後下行 4 度到 C#接著上行 2 度音 D，再 2 度上行 E，上行 2 度到了下一小節。

第二小節第一、二拍是 F Lydian #5，第一拍十六分音符使用 1 3 4 7 技巧並且第二拍置放八分休止符，Upbeat 十六分音符連續下行 2 度 D、C#，2 度下行到了下一個調式第三、四拍為 B Locrian #2，第三拍十六分音符從 B 的 3 度 Sequence 下行 B、G、A、F 然後下行 2 度到了第四拍十六分音符從 E Note 出發的 1、6、4、5 手法 E、C#、A、B。

在此種技巧剛開始也許無法思考轉換快速以及操作，也可能長度很短而所需要的反應思考時間更短促，但是我們能夠經由思考並且實際的編排、操作來更加的進步熟練！

14.*Multiples your Phrase*

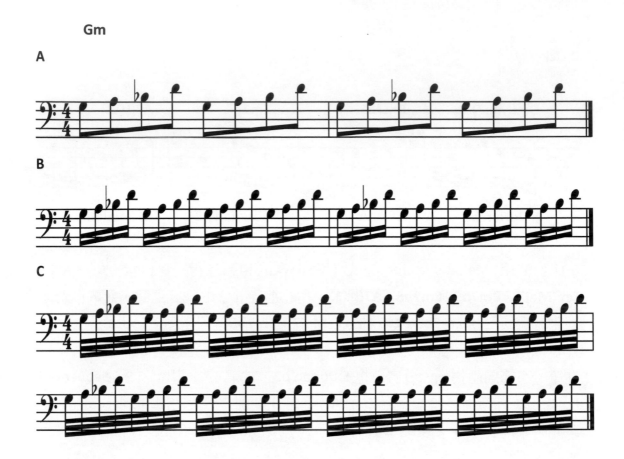

在這一個技巧裡，你能夠使用任何簡單的 Arpeggio、Motif Line、容易的 Licks、甚至任何的 Scale、Licks 來製造它，簡單的說就是將原本單純的 Phrase 倍數化、增加速度感、強烈的移動表現，讓音樂的動態表現更有力量。你可以將八分音符樂句給倍數化為十六分音符樂句、三十二分音符樂句來達到效果。

Gm Chord 的 A、B、C Licks 依序展開，從 A Lick 的 G – A – Bb – D 八分音符兩拍為一個 Phrase 的呈現，到了 B Lick 成為每一拍十六分音符的 G – A – Bb – D，最後到了 C Lick 將成為三十二分音符在每一拍都有兩個 G – A – Bb – D 分別在正反拍的排列當中，讓樂句的表現更多的選擇。

15. Swirl Phrase

Bm7b5

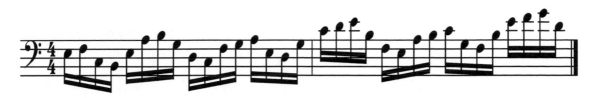

B Locrian

在此技巧 Swirl Phrase 當中，以在指板上由內纏繞而外的連續進行方式為主，因為在五線譜較難以直接判斷出漩渦形狀由內而外連續進行的感受並且無法確切的找出規律，而看似不規則的排列其實原理蘊藏在指板之中。由中心點捲出向外延伸再由外圈捲入內圈而由此方式連續擴散進行著。

此樂句為 Bm7b5 和弦，使用 B Locrian 來操縱此技巧，第一小節開始連貫的十六分音符運行，從第一個中心點座落於 Bm7b5 的圓心第一圈開始捲出向外 E－F－C－B，繼續纏繞的第二拍十六分音符 E－A 而向外延伸到 B 再到下行 G 轉入第二圈，而繼續下行到第三拍十六分音符 D、C、F、G 轉入到第二圈圓心，延伸到第三圈圓心的第四拍由內而外的十六分音符 A、E、D、G，而重複這樣包圍的方式到第二小節一樣十六分音符的進行 C、D、E、B － F、E、A、B － C、G、F、B － E、F、G、D 而完成纏繞四圈。

SHAPE SEQUENCE

在這類型的技巧當中有部份的方式類似 Net Veins，主要在強調 Modes Scale 運用由依序的排列邏輯包含了許多元素像是 1.固定的音層、2.簡短的樂句組合、3.複合式方向音層樂句的邏輯化、4.固定的節奏、5.複合式節奏、6.**Arpeggio**、7.次數混合不同手法技巧、8.反方向推算的音層，以上八種常見的模式套用 Modes Scale 依照邏輯化依序排列前進，而所有的調式音階當中裡的所有成員音使用 Shape Secquence 技巧，固定的排列組合並非大小音層完全相同吻合，也就是說必須熟練不同的 Modes Scale 所組合的 Shape Sequence 它們每個成員音所對應的音層指型和不同的情況。

Whole Tone Scale、Diminished W/H Scale、Diminished H/W Scale，這三種音階的操作邏輯來編排此技巧，那麼每一個成員音每一組編排的指型將會是對稱的。

使用這項技巧的特點是將調性結構組織而強烈的去突顯，表現出排列的邏輯形狀，比起其他的 Bebop Scale、Chromatic Scale 和其他半音類型的音階來說較為明確清楚，不像半音階來的混淆模糊了焦點，而事先的編排和練習就明顯的比其他知道原理能夠自由使用的技巧來得更重要，在**音樂的表現也較為整齊、富有技巧性、情緒上升的感覺、力量的表現、組織的可預測性。**

總而言之在這一類型的技巧當中，必須花費較多的時間和精力來操作達到流暢的能力比起其它的技巧來說較有連貫的能量。

1.1 2 3 5 Sequence

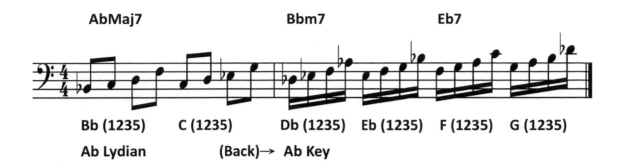

Jazz 名曲 Ceora 1-2；17-18；31-32 小節的和弦進行當中，我們可以使用這類型的技巧，在和弦分析為 Ab Key 分別為第一小節 I 級和第二小節的 II－V，第一小節當中使用八分音符的 1 2 3 5 Sequence 從 2 度音 Bb 開始，Bb、C、D、F 前兩拍為第一組 Sequence，由於 Db 是 AbMaj7 和弦調式的 Passing Tone，而且八分音符較為長一點，所以提升半音選擇了比較 Modern Sound 的 D Note 來使用 Ab Lydian，而在下一組 C、D、Eb、G 也是一樣維持 D Note，而到了第二小節返回 Ab Key。

在第二小節將節奏突顯為較迅速的十六分音符來展現出對比，此時以每一拍 4 個十六分音符為一組 Sequence，自從第一小節第二組 Sequence 首音 C 接續到下一小節 Bbm7 的 3 度音開始 Db、Eb、F、Ab，4 度音的 Eb、F、G、Bb，接著 Eb7 Chord 從 2 度音為首的 F、G、Ab、C，3 度音 Sequence G、Ab、Bb、Db，雖然 Ab Note 是 Eb7 的 4 度音 Passing Note 但是停留時間短，即時解決和置放於 Upbeat，所以完全的突顯 Diatonic Scale 1 2 3 5 Sequence，俱有十六分音符的速度感在第二小節之中形成的強烈對比。

在許多的調式音階當中，很多書上介紹都將調式音階裡不和諧的成員音歸類為 Passing Tone 或是 Avoid Note，這樣的定義雖然正確但是實際上如果我們要將它也同樣歸納為我們經常能使用的音就必須更加的瞭解**趨向行、停留的長度、混搭音層**，主要在於如何解決不和諧的成員音。

2. *Triads Reverse*

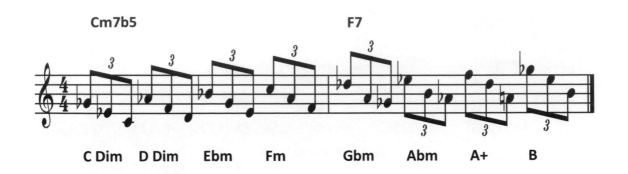

Eb Melodic Minor (C Locrian #2) → **Gb Melodic Minor (F Alter)**

Ceora 的 27-28 小節 Bb Minor Key II-V 和弦進行，可以單一調性的方式分析它使用 Bb Melodic Minor Scale 的任何 Modes Scale 因為擔任 II-V 的 Cm7b5 和 F7，也可以使用另一種想法將它分別處理為 Eb Melodic Minor VI 級的 Cm7b5 和 Gb Melodic Minor 的 VII 級調式，以及更多的想法。

在這個技巧當中使用 Eb Melodic Minor 的第六個調式 C Locrian #2 和 Gb Melodic Minor 的 VII 級調式 F Altered，運用 Triplet 技巧每一拍為一個音階成員音的基礎，置放在每一個 Triplet 的第三個位置作為音階成員音依序上行連接。

在第一小節開始 C Locrian #2 上行排列 C–D–Eb–F 為架構，利用 Triad Reverse 就變成 Gb、Eb、C–Ab、F、D–Bb、Gb、Eb–C、Ab、F，接著下一小節是 F Altered 繼續上行成員音排列 Gb、Ab、A、B 為架構演變成 Db、A、Gb–Eb、B、Ab–F、Db、A–Gb、Eb、B。

3.*4th*

AbDim7

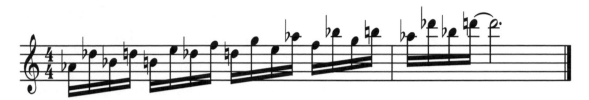

使用 Ab Diminished Scale 在 Ab Dim7 和弦裡 4th Technique，在十六分音符快速依序相繼連接每一個音階成員，這個 Lick 也適用於 B Dim7、D Dim7、F Dim7 和弦裡。

4.*Down 3 4 Jump 6*

A

Ab Alt

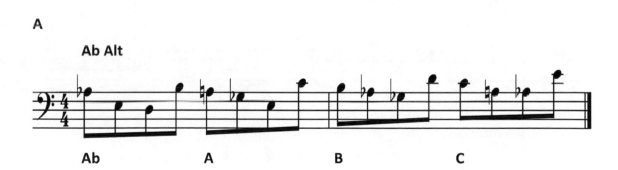

Ab A B C

這類型的技巧 4A 例句使用了 Ab Altered Scale，在每個音階成員音依序運用八分音符兩拍為一組 Down 3、4 度音層，再從 Down 4 度的音層跳往上行 6 度音層，也就是音階成員基礎音的 3 度上行音層，在此強調了先下行 3、4 度再上行 6 度的兩個方向操作技巧。

B

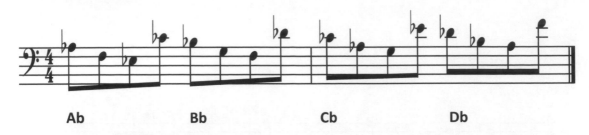

Abm(Maj7)

Ab Bb Cb Db

一樣的技巧使用在 Abm(Maj7) 和弦當中，運用 Ab Melodic Minor Scale 四個八分音符，兩拍為一組操作 Down 3、4 Jump 6，再次強調音階並不對稱，所以每一種調式的大小音層都不完全相同，而單一調式裡的每個成員音也是如此，所以在操作上必須瞭解實際的相對音層、指型而描繪出相同形接續的 Sequence。

5. *Separate 3 Add Intervals*

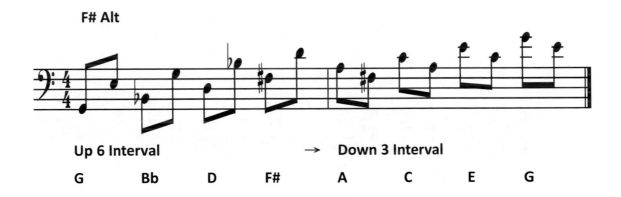

F# Alt

Up 6 Interval → Down 3 Interval
G Bb D F# A C E G

F# Alt 和弦當中使用 Separate 3 Add Intervals 的技巧在 G Melodic Minor Scale，因為 F# Alt 是 G Melodic Minor 的 VII 級和弦調式 F# Altered，此調式無 Passing Tone 的情況之下所以將 G Melodic Minor 大膽地運用。

此手法是將組別 3 度區分之後，再將想要的音層、方向，按照自己想要的組合編排。

首先是第一小節 G、Bb、D、F#，3 度區隔分別加入 6 度音層，接著第二小節 A、C、E、G，改變音層方向依序置放下行 3 度音。

這種手法較為有趣，因為間隔音層的緣故所以移動的距離較多，需要勤練習，而這技巧當中其實運用相同的方式能演變更多的句子，除了固定區隔 3 度以外，你也可以複合其他音層和方向，每一組設計的音層也一樣如此，這樣一來更添加了無數的可能性！

6.*Mix Separate Add Variation*

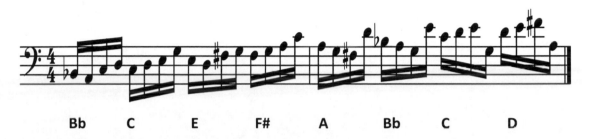

在這個複雜的句子當中使用 **Bb Lydian Augmented** 調式，第一小節區隔音層使用每拍為一單位混搭 2 度、3 度、2 度音層為 Bb、C、E、F#，按著在已經架構好的基礎音堆疊變化音層：1-7-2 3、1-2-3-5 成為兩拍一組的變化，在第一小節的最後一個基礎架構音也就是第四拍第一個十六分音符 F#，開始接續到第二小節的基礎架構音，區隔音層為 3 度、2 度、2 度、2 度，A、Bb、C、D，而由每個基礎音置入變化兩組不同的音層在第二小節兩拍為一組變化技巧，Down 2 3 Jump 6、1 2 3 Down 6，而在這 F# Alt 和弦當中組合了 Bb Lydian Augmented 複合式句型。

7.*Over The Beat And Barline*

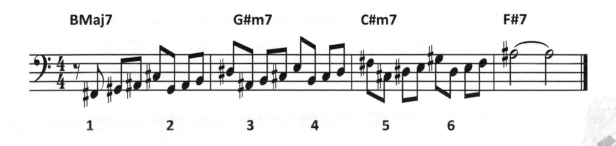

在這一類型的技巧當中使用了節奏強烈來處理樂句，而不對稱的打破了固定拍數

和小節，是很強烈明顯的特色，所以對於節奏的 Time Keeping 方面一定要非常的穩固而不隨意被動搖，保持著原本的 Time Keeping 和樂句跳脫的趣味 Over The Beat And Barline 。

這是 B Major Key I－VI－II－V 和弦進行，在第一小節首先置入八分休止符，接著在第一拍 Upbeat 八分音符開始在 B Major 的 5 度音使用 1 2 3 5 Sequence 持續八分音符向前，直到第三拍 Downbeat 八分音符為第一組，繼續下行 4 度由 B Major Key 6 度音開始在第一小節第三拍 Upbeat 持續 1 2 3 5，到了第二小節 Downbeat 為第二組，下行 4 度在第二小節第一拍 Upbeat A# 開始到第三拍 Downbeat E 為第三組，下行 4 度第二小節第三拍 Upbeat B 直到第三小節第一拍 Downbeat，Over The Barline 的技巧從第一組、第三組、第五組一樣都在第一拍的 Upbeat 開始，而第二組、第四組、第六組一樣在小節的第三拍 Upbeat，兩種出現方式互相交錯著。

8. *No Root Nine Chords To Extension*

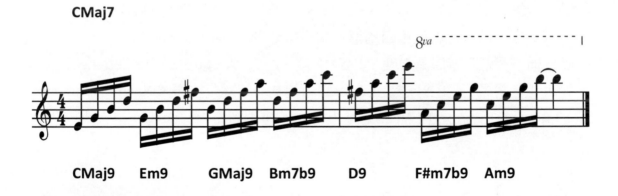

在 CMaj7 和弦裡使用無根音的 9 和弦，分別 3 度、5 度、7 度、9 度、11 度、13 度和弦使用無根音的 Arpeggio 3 度上行，間隔 3 度和弦上行在第一小節中代表的四個和弦：CMaj9、Em9、GMaj9、Bm7(b9)，接著第二小節：D9、F#m7(b9)、Am9，依序由設想好編排的每個和弦由 3 度到 9 度的 Arpeggio 上行排列組合。

9. *Down Phrase Ascending*

BbMaj+

D　E　F#　G　A　Bb　C　D

G Melodic Minor 的 III 級調式 Bb Lydian Augmented 使用此技巧在 BbMaj7+和弦之中，從第一小節 D、E、F#、G 依序反向 1 2 3 5 十六分音符上行 Sequence，接著在第二小節轉換成三連音節奏 A、Bb、C、D 依序 Triads Reverse 四個和弦 D、E Dim、F# Dim、Gm 。

這樣的 Sequence 技巧並沒有要求太多的一致性，只要保持樂句和上行是反向的即可，為了讓你的樂句更有變化性，能夠添加休止符、改變音層、改變節奏、調整不同的 Dynamic、Over The Beat And Barline，都是很適合的搭配，讓你的樂句更出色！

10. *Up Phrase Descending*

Ab7(#11)

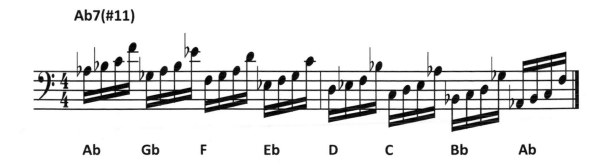

Ab　Gb　F　Eb　D　C　Bb　Ab

Eb Melodic Minor 的 IV 級調式 Ab7(#11)和弦，Ab Lydian Flat Seven 為所屬 Mode Scale 又可稱為 Ab Lydian Dominant Scale 或是 Ab Mixolydian #11 Scale。

第一小節開始從 Ab 1 2 3 6 Sequence 樂句上行為 Ab－Bb－C－F ，接著一樣依序保持著樂句 1 2 3 6 上行，但是整體平行著下行移動，第二拍 Gb－Ab－Bb－

Eb，第三拍 F－Gb－Ab－D ，第四拍 Eb－F－Gb－C ，持續第二小節根音下行 D－C－Bb－Ab 使用 1 2 3 6 上行 Sequence，與整體平移反方向。

11-1 *Mix Two Intervals Cross Upbeat*

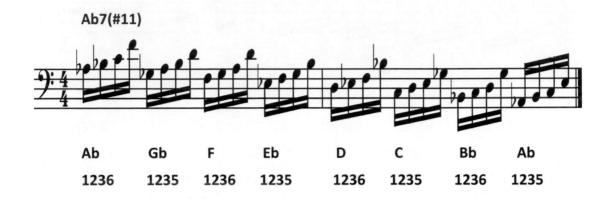

利用了與上一個 Lick 相同的調式 Ab Lydian Flat Seven Scale 來編排此種手法，借用了 Up Phrase Descending Technique，並且混合了 1 2 3 6 & 1 2 3 5 相繼交替互換在 Ab Lydian Flat Seven Sequence 之中，而將會發現一個有趣又規律性的交叉，發生在從第一小節第三拍開始 1 2 3 6 的十六分音符 Sequence 第四點 D Note 重複了第二拍 1 2 3 5 的十六分音符 Sequence 第四點 D Note，在第一小節第四拍 1 2 3 5 的十六分音符 Sequence 第四點 Bb 與第二小節第一拍 1 2 3 6 的 Bb 重複，接著第二、三拍分別 1 2 3 5、1 2 3 6 的 Gb 重複而延續重複出現每小節第二、三拍第四個十六分音符重複，和第四拍與下一小節第一拍兩者的第四個十六分音符重複，而這樣的聲響在每組 Upbeat 和 Downbeat 的重複交叉點產生了很特別的趣味性。

11-2 *Mix Two Intervals Cross Upbeat Ascending*

CMaj7

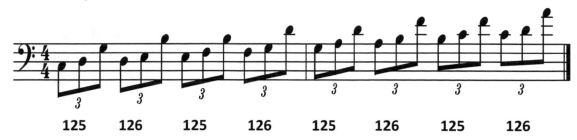

相同的技巧在 11-2 例句中介紹了上行的操作方式，和弦 CMaj7 運用 Ionian Mode Scale 加上了 Triplet 技巧，混搭 1 2 5 & 1 2 6 Interval 依序上行延續 Sequence，一樣的效果出現在上行，第一小節除了第一拍以外，從第二拍開始與第三拍兩者的第三點 B Note 重複，第一小節第四拍和第二小節第一拍兩者的第三點 D Note 重複，接著依序每小節第二、三拍為一組重複第三點，每個第四拍與下一小節第一拍為一組重複第三點持續上行。

在 Technique 11-1 和 11-2 當中只要特色都在用強調運用兩個相鄰的 Intervals 依序混合排列，以至於讓 Upbeat 在前 Downbeal 在後的每兩拍，讓兩者的 Upbeat Note 都重複相同的成為每一組。主要的運用編排方式混合兩種依序相鄰的 Intervals 在 Upbeat，無論是十六分音符或是八分音符不超過 2 度音層，在使用兩種不同的相鄰音層固定排列在每一拍 Upbeat，使 1、3 & 2、4 的 Upbeat 交錯排列成為 Downbeat Root 相鄰的固定音層，依序 2 度排列的上行和下行，當上行時 2、4 拍的 Upbeat 要大於 1、3 拍 Upbeat 2 度音層，下行時 2、4 拍的 Upbeat 要小於 1、3 拍 Upbeat，無論是使用任何調式，都會發現從第二拍開始的 Upbeat 和第三拍 Upbeat 重複，第四拍的 Upbeat 與下一小節第一拍 Upbeat 重複著依序 3 度遞增或遞減。

12. *Repeat Upbeat Note*

CMaj7+

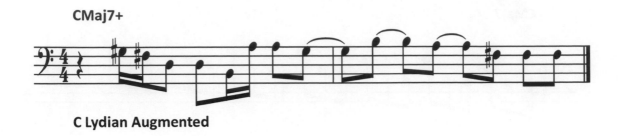

C Lydian Augmented

此句型 Repeat Upbeat Note 主要將 Upbeat 重複到下一個 Downbeat Note，再混搭其他的 Note，使它產生固定的重複連貫聲響，讓它的聽覺越來越有重量感，適合置放在中段和尾段的樂句之中，尤其是八分音符的感覺較強烈。

在 CMaj7+和弦之中使用了 C Lydian Augmented Mode Scale，並且交錯上下行使用，在第一小節中第二拍 D Triad 下行到 D，而第三拍 Bm7 Repeat D Note，第四拍 Repeat A Note，接著重複並且八分音符切分音 G、B、A 直到第二小節第三拍 Upbeat F# Note，最後連續兩個 F# Note。

在這項手法技巧當中必須適當的排列在很空曠的地方、橋段鋪陳的點，強勁的八分音符 Repeat Upbeat 持續將會非常的醒目，但是不要做得過火而失去了它的獨特！

13. *4th Circle*

FMaj7　　　　　　　　　　**Em7b5**　　　**A7**

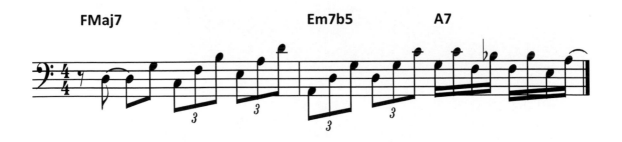

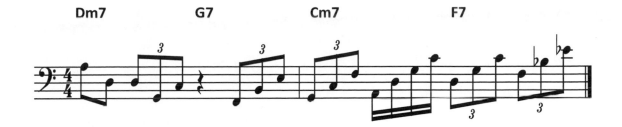

在這個和弦進行中使用了 4th Circle Technique 運用在這 4 小節的樂句當中，從 FMaj7 開始直到第三小節 Dm7 為 F Key，第一小節 FMaj7 是 I 級和弦，第二小節 Em7b5 是 VII 級和弦，A7 是 Secondary Dominant V/VI 和弦，直到第三小節 Dm7 也能構想為 C Major Key II－V，第三小節 G7 為 Bb Key 的 Secondary Dominant V/II，第四小節 Cm7 & F7 分別為 Bb Key 的 II－V。

運用 4th Circle 的觀念延續，無論是到高音或是 Displacement，從第一小節 D－G、C－F－B（#4 度 B Extension）、E－A－D，第二小節第一拍開始 Repeat 前一拍的兩個音進行 4th Circle，A－D－G、D－G－C，接著十六分音符 G－C－F－Bb、F－Bb－E－A，接著到第三小節切分音 A 到 D、D－G－C、第四拍的 F－B－E，然後第四小節開始第一拍 Triplet，接續所演變成第四小節 G－C－F、第二拍十六分音符 A－D－G－C，最後兩個 Triplet D－G－C、F－Bb－Eb，以上的技巧能夠混合不同的節奏變化和組合連結，讓樂句更有趣味性、更好玩！

14. Tick

A

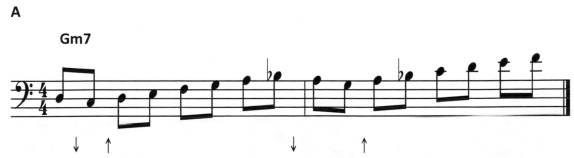

在這個技巧中使樂句成為勾狀，而較實際的做法是先找到想要起始的音讓它首先下行簡短少量，比起始音符還要低的音層之後接著連續上行到比起始音還要升高很多的連續上行音層的動作，讓它在外觀上形成勾狀。

14A 使用了 Gm7 Chord，在第一拍八分音符 5 度音 D Note 下行 2 度音層到 C Note，接著八分音符從第二拍開始上行 D－E、F－G、A－Bb，接著下一小節第一拍八分音符讓起始音為 Gm7 的 9 度音 A 下行 2 度音層到 G Note，然後第二拍開始八分音符上行 A－Bb、C－D、E－F，讓句型成為勾狀。

B

Eb7(b13)

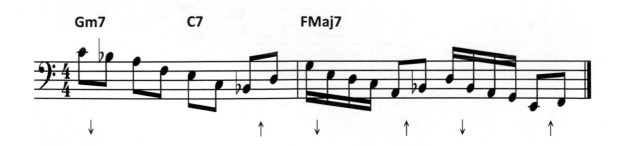

14B 的例句裡我們使用了十六分音符來表現加強了勾狀技巧的風味，Eb7(b13)和弦為 Ab Melodic Minor 的 V 級 Mode，所以稱為 Eb Mixolydian Flat Thirteen，首先使用它的 7 度音 Db 下行到 Cb 也同音異名為 B，繼續到 Bb Note，接著兩次 3 度音上行 Db、F，連接十六分音符上行 G－Ab－Bb－Cb，第二小節第一拍 Triplet 休止在第一個八分音符三連音拍點，繼續從 F 下行 3 度到 Db Note，繼續到第二拍第一個十六分音符 Cb 同音異名 B Note，開始上行 Db－Eb－F，最後上行 3 度為十六分音符 Ab Major Seven 的 Arpeggio，延至第四拍 G Note。

當在混合較小單位音符時，開頭的連續下行需要增加，如此勾狀能確切地呈現。

15.*Reverse Tick*

Gm7　　　　　　C7　　　　　　FMaj7

F Major Key II-V-I 和弦進行使用 Reverse Tick Technique，在第一小節裡從 C Note 擔任 Gm7 的 Extension 11 度音下行，直到第四拍 C7 Chord 的 7 度音 Bb 接著在

Upbeat 改變方向上行到 C7 的 2 度 Extension D Note，在第一小節的外觀上可以很明確地感受反向勾狀，在第二小節時使用十六分音符下行從 9 度 Extension G Note 到第二拍八分音符 Downbeat A Note 之後在 Upbeat Bb 改變方向，第三拍一樣十六分音符下行從 6 度 Extension 開始，在第四拍 Upbeat 改變方向，而在第二小節裡運用了兩個反向勾狀技巧。

16. *Two Direction*

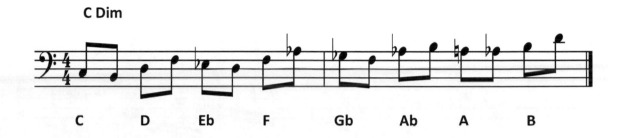

C Diminished Mode Scale，運用兩組方向和音層來組織樂句，避免在 Upbeat 和下一個 Downbeat 重複音，也不允許在 Downbeat 和相鄰音 Upbeat 重複，而以上的兩種情況在使用這項技巧時都會破壞了動態。

在這個樂句中設計了 1、3 拍下行 2 度音層，而 3、4 拍上行 3 度音層，C－B、D－F、Eb－D、F－Ab，第二小節 Gb－F、Ab－B、A－Ab、B－D，呈現獨特的流動感。

17. *From Fifth Crossing Octave*

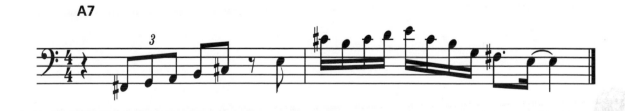

第一小節第一拍休止符之後做了上行的鋪陳動作，而在 A Mixolydian 的樂句當中使用了第五個音階成員音 E 在第一小節第四拍 Upbeat，E Note 緊接著下一小

節間隔 6 度上行音層 C# Note，而此時 C#為 Root Note 10 度音高的音層（高八
度 3 度音），從第二小節的第一、二拍十六分音符之間除了第二拍的 G Note 以
外都屬於超過了根音一個八度的範圍，再依序下行到 E。

此項技巧利用了音階適中的 5 度音到達比 Root Note 更高音超過一個八度的音
層，成為一個聽覺上適中的轉乘手法，延伸了樂句的張力。

18.*Hammer On Right Side*

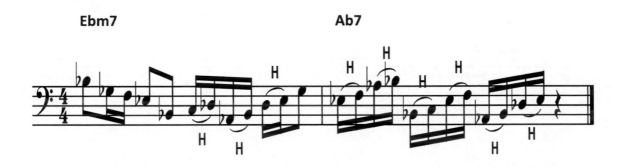

Db Key 的 II-V 和弦進行 Ebm7 – Ab7 當中運用了 Hammer On Right Side 的技巧，
此種技巧是以捶打相鄰的 2 度音然後穿插不同的音層和換弦的方式捶打 2 度音
層，切記務必要在每一個動作捶打在同一條弦上而在不同的動作教替或是分散
換弦，才能突顯它的風味！

在第一小節第三拍 C Hammer On Db，Ab Hammer On Bb，Db Hammer Eb，運用
同樣技巧在第二小節當中 Eb Hammer F，高音的 Ab Hammer On Bb，再跳回八度
到低音的 Bb Hammer On C，上行 Eb Hammer F，跳降 6 度到第三拍十六分音符
的低音 Ab Hammer On Bb，上行 Db Hammer Eb ，最後一拍四分休止，H 代號等
於 Hammer On！

19.*Pull Off To Left Side*

DMaj7

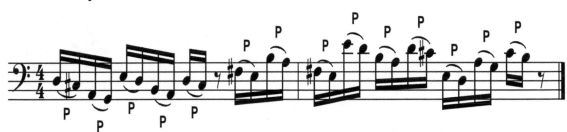

使用了 Pull Off 的技巧在 D Ionian 調式音階當中，P 代號表示 Pull Off，在運用上依然選擇在 Pull Off 的前後為相同一條弦的操作成為每一個動作，在不同的起始和音層交替分配換弦，如此才能夠表現它特殊的聲音，而選擇所有不同的音層音 Pull Off 下行 2 度音層為此技巧的慣用手法，在第一小節中第一拍十六分音符 D Pull Off 到 C#在同一條弦上，接著選擇另一條弦 A Pull Off 到 G，第二拍一樣換弦 E Pull Off 到 D，換弦 B Pull Iff 到 A，只要任何一個 INTERVAL 當它在 Pull Off 動作時的前後，那麼下一個音就必須要在不同的弦上來 Pull Off，最後到了第二小節第四拍 Upbeat 之前操作都一樣是如此，產生了迅速反動的速度感。

當然不僅只是單一的操作此技巧，而時常會將 Hammer On Right Side 技巧和 Pull Off To Left Side 這兩大類型的技巧來混合使用，因而產生趣味性，以下為混合樂句。

Mix Hammer On Right Side & Pull Off To Left Side

DMaj7

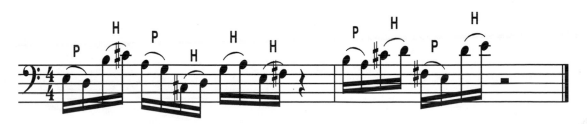

20.*Fifth Circle Change*

CMaj7

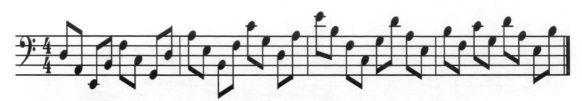

5 度音接續連貫的樂句基本上來說固定音層上行操作聽起來的聲響都是一樣，並且在指板上的距離越來越遠，上行 5 度音層能夠達到前後 5 度音層之差而成為 5 度成為 Up Fifth，而在指定的 Note 下行 4 度音層也一樣是 5 度音稱為 Down Fifth，指定的 Note 變成需要 Up Fifth & Down Fifth 的中心點，因此我們能夠任意的混合 5 度音的 Up & Down，聽覺上是不同的。

在第一小節從 CMaj7 的 2 度音開始兩次的 Down Fifth D－A－E ，然後兩次 Up Fifth：B－F，這樣的 Down 兩次、Up 兩次的方式混合直到第三小節的第一拍 Downbeat E，接著混合三次的 Down Fifth：B－F－C，Up Fifth 兩次：G－D ，Down Fifth 兩次：A－E， 然後 Up & Down 輪流交替前往第四小節規律到第三拍 B－F、C－G、D－A，到了第三拍的 Upbeat A Note，最後再一次 Down & Up Fifth E、B。

因為音階的變化特性是非常奇妙的，同樣的成員音但是不同的方向卻是不同的音層，也讓我們有更多的選擇性來編造樂句。

21.*Fifth*

E7

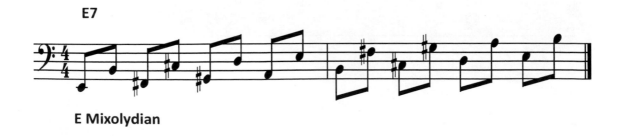

E Mixolydian

運用 E Mixolydian Mode Scale 在 E7 和弦當中使用 Fifth 技巧，很單純易懂的手法

就是將 Mode Scale 每個成員音的 Root 搭配它所屬的 5 度音依序上行平移，以八分音符來說，後者的 Downbeat 除了會是前一拍 Downbeat 的 2 度音之外，也和前一拍 Upbeat 的關係依序形成了 Down Fifth 也是返回 4 度，而 Root 一樣上行移動著，如例句 E－B 是 Fifth，Down 4 度到第 2 拍 F#－C#，Down 4 度第三拍 G#－D，Down 4 度第四拍 A－E，依序按照此規律上行保持著 Downbeat 依序 2 度上行。

此種技巧音層距離稍遠不易操作而需要勤練習來達到流暢的效果，對於所有調式音階的成員音來說，未必所有成員音 5 度音層關係都是保持完全 5 度音，如 E Mixolydian Scale：G#－D、D－G#，E Ionian Scale：D#－A ，E Dorian Scale：C#－G，E Lydian b7 Scale：G#－D、Bb－E，E Altered Scale：E－Bb、G#－E、D－G#。

還有許多調式音階的某些成員音 Fifth 手法也都不是完全 5 度，也就是說在 Fifth 的過程中，必須要調整好所有 Mode Scale 成員音 Fifth 的正確指型並且操作流暢。

22.*4th Circle Change*

Bm7

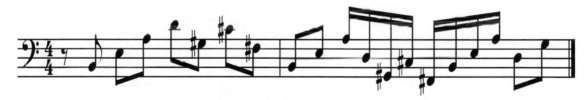

Bm7 Chord 使用了 B Dorian 來編造這個技巧，而它並不完全和 4th Circle 的技巧相同，雖然 4 度進行的每個音都按照上行的方式，但是相同的音符卻能夠選擇不同的方向，感受不同的聲響和氛圍。

一樣的觀念，只要改變了方向產生變化，指型就必須重新設想安排，為了使它更流暢。

在 Bm7 第一小節開始第一拍 Upbeat B 上行 4th Circle 3 次：B－E－A－D 接著 Down 4th 也就是相同於返回 5 度 G#，再上行 4th C#，Down 4th 兩次：F#－B 到第二小節第一拍 Downbeat，上行兩次 4th：E－A，兩次 Down 4th：D－G#，上行 4th C#，然後 Down 4th 到第 3 拍 F#，緊接著 3 次 Up 4th：B－E－A 完成十六分音符，第三拍最後一個十六分音符 A Note Down 到第四拍八分音符 Down 4th 和 Up 4th：

D – G。

雖然 4th Circle Change 和 4th Circle 的進行音符相同，但是由於高音位置的選擇性組合，所能夠帶來更多豐富的聽覺變化。

23.*Chords Triad Winding Sequence On Second*

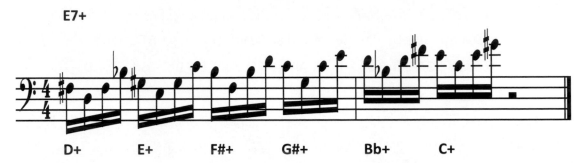

此種技巧以每一個音階成員音為接續，利用和弦進行的概念來操作，以每一個和弦的三度音為軸心，首先將三度音回到和弦主音再從和弦主音折返上行再次回到三度音，並且持續再經由和弦三度音上行三度的動作到達和弦五度音，而利用這種排列手法為單位的移動到其他不同的和弦或是順階和弦，製造出網狀交織移動的和弦進行聲響效果。

E7+和弦裡運用 D Whole Tone Scale 的和弦進行來操作，因為在 D Whole Tone Scale 與 E Whole Tone Scale 組成內容是一樣的，並且和弦進行互相為調式。

在第一小節第一拍十六分音符的排列 F# – D – F# – Bb 代表 D+和弦，第二拍十六分音符 G# – E – G# – C 代表 E+和弦，第三拍 Bb – F# - Bb – D 為 F#+和弦，第四拍 C – G# – C – E 代表 G#+和弦，接著連接到第二小節相同的手法第一拍十六分音符 D – Bb – D – F#代表 Bb+和弦，第二拍 E – C – E – G#代表 C+和弦，雖然休止三、四拍，但仍然可以繼續移動！

24. *Mix Different Shape & Intervals*

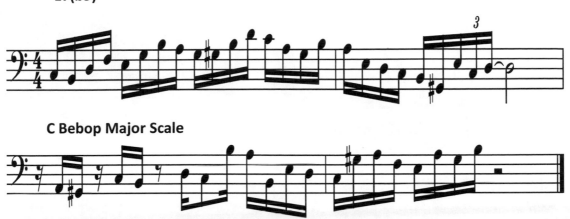

在 E7(b9)和弦裡，使用 C Bebop Major Scale 來編造 Lick，主要是將 Lick 以每拍十六分音符為間隔，運用不同的方向和音層以不規律的方式來製造出不同的形狀，並且降低重複性，讓音階編排的可塑性提升到最大，戲劇性十足。

這是一個編排四小節的 Lick，運用 C Bebop Major Scale 為架構，在第一小節開始第一拍 C – B – D – F 下行後上行呈現勾狀，相接二度下行到第二拍的 E – G – B – A 上行後下行呈反倒勾狀，下行二度音層到第三拍 G – G# – B – D 持續上行呈斜線狀，下行二度到第四拍 C – A – G# – B 下行再上行呈淺反勾狀。
下行二度到了第二小節第一拍 A – E – D – C 完全下行的動作呈倒斜線狀，下行二度到第二拍十六分音符 B – G#以及在 Upbeat 的十六分音符三連音 E – C – D 呈現短的倒斜線和後面的小勾狀，而三、四拍為 D Note 的 Half Note 延長音。

第三小節第一拍十六分音符休止符置放在第一、四點，二、三點 A – G#呈短倒斜線，第二拍十六分音符 C – B 一樣呈短倒斜線，而 Upbeat 休止，第三拍頭尾十六分音符加上中間八分音符的 D – C – B 呈現長尾型的勾狀，下行二度到第四拍 A – B – E – D 呈現倒斜線一長一短的形狀，接著下行二度到第四小節的第一拍十六分音符 C – G# – A – F 呈現倒反勾的形狀，下行二度到第二拍十六分音符 E – A – G – B 呈現上行波浪形狀。

25.*Dominant Seven Flat Five Sequence*

C7+

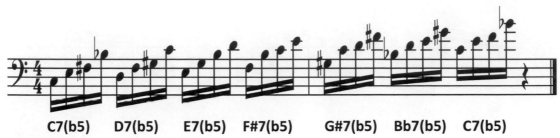

C7(b5)　　D7(b5)　　E7(b5)　F#7(b5)　　G#7(b5)　　Bb7(b5)　C7(b5)

在這一個類型的樂句，運用著 Dominant Sevent Flat Five 和弦的框架形狀平移在 Whole Tone Scale 的每一個成員音，以相同的形狀手法平移連貫操作，無論是如何的組合編排，適用在 :**Dominant Seven**、**Dominant Seven Augmented**、**Dominant Seven Flat Five** 這些和弦之中，而編造許多不同的排列增添趣味性。

這一個 Lick 的和弦是 **C7+** Chord，在第一小節開始鋪設都是十六分音符，以每一拍第一個十六分音符依序為 **C**、**D**、**E**、**F#**，因為都是 **C Whole Tone Scale** 的組成音，以全音規律排列來說，每個音階成員音都能夠獨立成為相同於根音和弦性質的和弦，而音階的內容相同，因此就能排列出相同的形狀，而第一小節就能夠將其看待成：**C7(b5)**、**D7(b5)**、**E7(b5)**、**F#(b5)**，繼續上行到第二小節，一樣的方式在 1~3 拍的每第一個十六分音符為 **G#**、**Bb**、**C**，所以運用著相同的手法上行看待成為 **G#7(b5)**、**Bb7(b5)**、**C7(b5)**。

25B

C7+

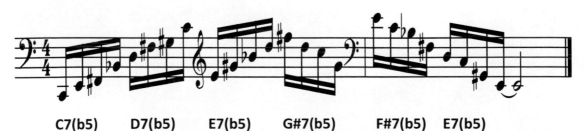

C7(b5)　　D7(b5)　　E7(b5)　　G#7(b5)　　F#7(b5)　　E7(b5)

此 Lick 一樣是 **Dominant Seven Flat Five** 的平行移動框架而運用 **Whole Tone Scale** 的成員音來進行 Sequence 的排列，而恰好完成每個 **Dominant Seven Flat Five** 的七度音再上行三度音就已經是上行一個全音的 **Dominant Seven Flat Five** 的 **Root**，

而跟前個 Lick 不同之處在於此 Lick 持續地上行，從下行的和弦七度音開始亦同，在上一個 Lick 是從每個音階成員的根音開始表現出 **Dominant Seven Flat Five** 之後在跳回下一個音階的低音來重新製作 **Dominant Seven Flat Five** 進行 **Sequence** 的動作。

在第一小節第一拍是 **C7(b5)**，上行三度音層的第二拍是 **D7(b5)**，一樣上行到第三拍為 **E7(b5)**，上行三度到 **F#** Note 是 **G#7(b5)** 的七度音開始持續下行，下行三度音到了第二小節第一拍 **E** Note 是 **F#7(b5)** 的七度音下行，繼續下行三度到第二拍為 **E7(b5)** 而停留在 **E** Note 延長到第三拍二分音符。

CHROMATIC APPROACH

當你經歷了 Bebop Scales 所編排設計的 Licks，反覆熟練到靈巧流暢指型的運作時，也更能夠領悟 Scale Tone 之間的裝飾音 Chromatic Tone 所扮演的連結角色，相信也不自覺的提升了聽力能夠接受的範圍，在運用上能大膽的操作。

而在此將把 Chromatic Approach Note 的觀念運用方式發揮到極致，而不只限定除了在 Bebop Scale 之中的特定位置之外，還能將它巧妙的使用在任何地方，使樂句更有獨特性、與眾不同的編排表現，似乎也間接的代表重新和聲，接受了更多樣可能性混色。

這類型的句子經由練習到能夠順利的流暢表達是需要更多的過程，它未必是規律的，不妥協的指型需要許多時間來適應，逐步的觀察在每個有可能迫使不流暢的卡鎖改良和適應，而在句子完成之前是比一般句子的觀察期更長，最後才能夠表現出足夠穩固的 Touch、流暢的手感、句子獨特的味道。

在此叮嚀務必在剛開始放慢練習熟悉指型，培養 Touch，讓自我的聽覺吸收辨識複雜樂句連結的聲響，而最後才能真正達到流暢的效果！

1.*Arpeggio With Approach*

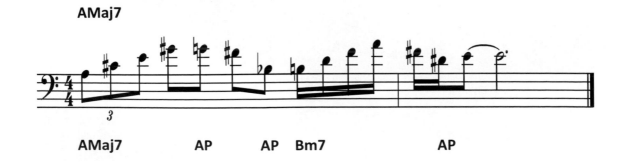

時常會在 Bebop 先驅 Charlie Parker 的即興演奏當中聽到類似的樂句，使用

Arpeggio 手法之後又立即穿插了些 Chromatic Approach Note 到達另外一個 Scale 的成員音階，通常在這類型的手法中 Chromatic Approach Note 貫用在 Upbeat 成為連接音，讓樂句更豐富。

在這個樂句之中使用了 A Major Seven Arpeggio，第一小節第二拍 Upbeat G Note 是 Chromatic Approach Note 連接到 F# ，第三拍 Upbeat Bb Note Chromatic Approach 連接到 B，明顯的在第四拍十六分音符為 Bm7 Arpeggio，到了第二小節 6 度音 F# 接著 D# Chromatic Approach 連接到 E Note。

2.Scale Line Approach

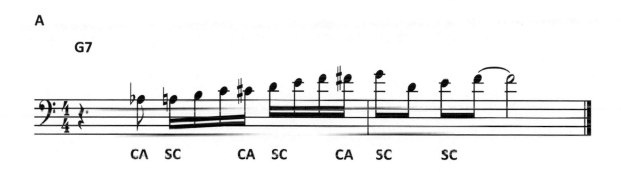

運用 Scale Tone 上行加上了 Chromatic Approach 連接的手法，使樂句從明確演變成華麗，而首要條件是必須先選擇想要表現的 Mode Scale 來鞏固基底的色彩，因為往往在選擇上只去改變一個音層就會完全不同。

在 Jazz 的手法當中會有很多的調式音階選擇能夠表現在同一個和弦裡，因為也許不同而卻類似的音階在所屬各個調式音階的基礎和弦是相同的，而到了延伸和弦才開始變化，所以有多重的的選擇。

在 2A 的樂句當中使用 G Mixolydian Scale 在 G7 和弦中作為基底架構的色彩，第一小節第二拍 Upbeat Note Ab 是 Chromatic Approach 連接至 A，至於第三拍十六分音符 C 為 Passing Tone 解決到 C# Extension Note 是種被允許的移動手法，到了第四拍的 F#為第二小節第一拍 G Note 的 Chromatic Approach。

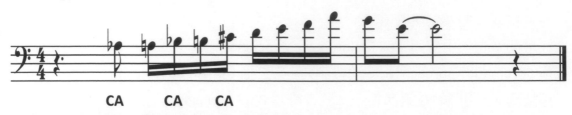

CA CA CA

在 2B 的樂句當中使用 G Lydian b7 調式音階選擇做為 G7 和弦的基底架構色彩，
而此調式與上一個樂句的調式音階只相差了一個音符 C 和 C#。

在第一小節第二拍仍然在 Upbeat 使用 Ab Chromatic Approach Note 連接到下一拍
的 A Note，接著下個十六分音符 Bb 為 Chromatic Approach Note 連接到 B，然後
選擇 C# Note 為 Chromatic Approach Note，因為和弦顯示 G7 並無任何 Extension
符號在和弦之上，所以可以巧妙的剛好排列它在 Upbeat 十六分音符連接第四拍
十六分音符 D，其它皆為調式音階成員音。

3.*Line Descending Approach*

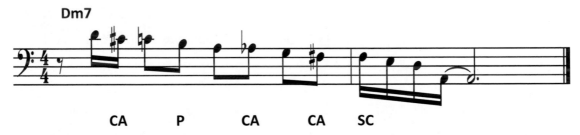

CA P CA CA SC

Scale Line 下行中以 Chord Tone 為架構添加了 Chromatic Approach 來做為連接音，
讓原本的基本調式音階更加複雜化，置放在 Upbeat 使它不影響到基本的調式功
能，也必須在指板上編排適當的指型讓樂句能達到練習之後的流暢效果。

在 Dm7 和弦中選擇 D Dorian 做為架構的樂句，第一小節第一拍十六分音符 D
Note 到第二拍八分音符 C Note 之間增加了 C# Note 在第一拍第四個十六分音符
連接，

第二拍八分音符 C 連接 Upbeat B 做為 Scale Passing Tone 到第三拍 A Note 和第四
拍 G Note 之間增加了第三拍八分音符 Upbeat Ab 為 Chromatic Approach Note，第
四拍八分音符 G Note 連接 Upbeat F# Chromatic Approach Note 到下一小節第一拍

十六分音符 F Note，而第二小節沒有 Chromatic Approach Note 都是 Scale Tone。

在樂句上來說 Fingering 選擇上面也佔了相當重要的部分，通常會有很多種的編排選擇性牽扯到非常重要的流暢度，但是為了操作流暢，你只需要找出最適合你個人的 Fingering、Shift、Technique 來編排針對每個獨特的 Chromatic Approach Licks。

4.Hammer On Right Side Back

A

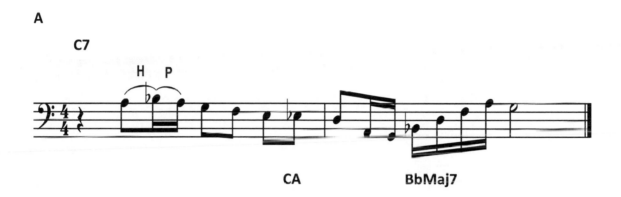

在這一個樂句裡類似之前提及的 Hammer On Right Side 技巧，其實是完全不同的類型樂句，主要的目的是在給予起始的 Target Note 一個向前再回返的方式產生一個 Dynamic 讓連接的樂句更有能量。

C7 和弦，使用 C Mixolydian 做為基礎架構，重點在於 4A 樂句的第一小節第二拍起始音反覆動作，A 到 Bb Note 再返回 A 這樣的手法替後面的樂句增添了強勁的動力來源，在第四拍八分音符 Upbeat Eb Note 為 Chromatic Approach Note，第二小節第二拍十六分音符 BbMaj7 Arpeggio 為 Bb – D – F – A，最後返回二分音符 G Note。

B

4B 樂句一樣以 C Mixolydian 做為 C7 的調式音階，而在第一小節第一拍從 Bb 到 C 返回 Bb 為全音 Technique，而出現在第二小節第一拍高八度也相同手法。

5.*Continuous Surround*

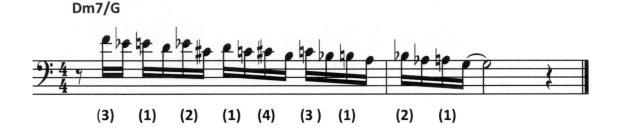

運用類似 Encircling 的手法而連續移動包圍的技巧，以要包圍的音設為臨時的 Target Note，而被前後的半音圍繞形成全音再踏入 Target Note，因為按照半音進行的模式排列，以這種 Continuous Surround 技巧來說會遇到四種情況。

(1) Scale To Scale
包含了調式音階的 Chord Tone、Passing Tone、Extension Tone，無論是任何一種的前後排列都會包圍著 Chromatic Target Note，而因此製造出 Double Surround，為了前進解決到 Scale Tone，適合置放在 Downbeat。

(2) Chromatic To Chromatic
置放於 Upbeat 而包圍了 Scale Tone 為 Target 在 Downbeat 是最佳手法，但是如果不小心將它置放在 Downbeat 也還不算到太差的地步，只要以不超過兩個 Note 來解決到 Scale Tone 並且重新排列即可。

(3) Scale To Chromatic
無論是 Chord Tone、Passing Tone、Extension Tone，任一種在前 Chromatic 在後而包圍 Scale Tone 來說，置放在 Downbeat & Upbeat 都適合。

(4) Chromatic To Scale
置放於 Upbeat 並圍繞 Scale Tone 為最佳手法。

以這款樂句手法來分析，Dm7/G 和弦使用 Continuous Surround Technique，在第

一小節十六分音符 Upbeat 開始的 F、Eb 分別為 Scale 和 Chromatic Note，包圍著下一拍十六分音符 E Note。

第二拍十六分音符 E、D 是 Scale Tone 和 Scale Tone，接續包圍著 Eb Chromatic Note，Eb 和 C#這兩個 Chromatic Note 包圍著第三拍十六分音符 Chord Tone D，十六分音符 D、C 兩個 Scale Tone 包圍 C# Chromatic Note，而 C#和 B 分別為 Chromatic Note 和 Scale Tone 包圍著第四拍十六分音符的 C 為第四種情況，繼續重複的模式延伸，在這 4 種模式的組合交錯之下而產生延綿不絕的感覺。

而以上的 Scale Tone 來說，包含了 Chord Tone、Passing Tone、Extension Tone 歸納為一組來簡化他的複雜性。

在使用這個技巧時，必須避免過度使用，照成了混淆使和聲不明確而變成了破壞音樂的聽覺!

6.Down Major Triad Chromatic Moving

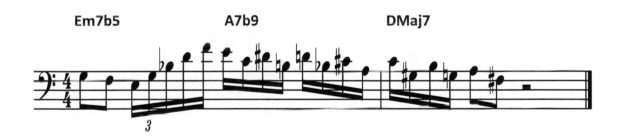

在此技巧的使用和弦進行 II－V－I 當中混搭了兩個屬性，第一小節是 Minor II－V，所以 II 級和弦為一般慣用的 Minor Seven Flat Five，V 級和弦除了降九音與 Diatonic V 級音階相同以外，由 Am7 為了更趨近主和弦而變化成 Dominant Seven Chord，從原本的 Minor Triad 增加半音為 Major Third，而銜接了下一小節變化為 Major Tonic Chord。

而在樂句中第一小節由八分音符 Chord Tone G，和 Passing Tone F 連接第二拍。Em7(b5b9) Arpeggio 5 連音，接著從 E Note 開始 Down Major Third Chromatic Moving，直到第二小節第一拍十六分音符的 B Note Down Major Third，第二拍八分音符 Chord Tone A & F#結束。

編排此技巧的 Fingering 來說是相當重要的，牽扯到表現樂句的流暢度，而概略分為兩種。

(1) 對稱的 Fingering 和指板 Shift

從第一小節第三拍到第二小節第二拍編排來說，E、D#、D Note 位於十六分音符 Downbeat，分別使用無名指（3）Fingering、中指（2）Fingering、食指（1）Fingering，而第一小節第三拍到第四拍的 Upbeat 十六分音符 C、B、Bb Note 分別使用 4、3、2 Fingering，C Note 依序 Down Major Third 跨弦，接著 Shift 從第一小節第四拍的 C#開始到第二小節第一拍的十六分音符 Downbeat，以及八分音符 Downbeat 依序為 C#、C、B、A Note，指型依序為 3、2、1、4 Fingering，而在此之間所有的 Upbeat 十六分音符和八分音符分別為 A、G#、G、F#，也被 Downbeat 分別 Down Major Third Chromatic Moving 而跨弦，指型依序為 4、3、2、1 Finger。

(2) 食指中指連續互換

在第一小節第三拍到第二小節第一拍之間所有十六分音符裡的 Down Major Third Chromatic Moving 技巧皆由食中指輪流交替互換。

7. *Diminished Substitution*

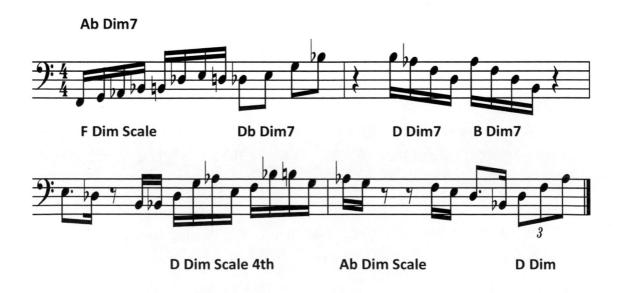

在 Diminished Seven Chord 能直接的產生其餘三組的和弦互換代理加上本位和弦

一共有四種變化，因為和弦皆由 b3 度音層所構成，除了本位和弦而又衍生了其餘三個和弦音相同性質的轉為和弦。

音階上來說因為 Diminished Scale 它是對稱性音階，所以無論是由其餘三個和弦音所起始，都相同於根音和弦裡的組成音，只是在於低音和排列順序的不同。因此在和弦與音階上就能夠從 Root 轉換到其餘三種代理，能夠任意運用 b3 音層、b5 音層（Tritone）和 bb7（減七音層），而已相關連的四個 Diminished Chord 為一組，只要任意半音移動一個全音便已經涵蓋了十二個 Diminished Chords 的組成。

這個句子 Ab Dim7 和弦第一小節使用 F Diminished Scale 由 F Note 上行到第二拍 Db 間隔兩個音階到 E Note 下行到 D Note，第三拍八分音符開始 Db Dim7 Arpeggio，第二小節二三拍分別為 D Dim7、B Dim7 的下行 Arpeggio，第三小節三四拍為 D Diminished 的前後相繼反向四度運行，第四小節為 Ab Diminished Scale 下行，最後第四拍為 D Dim。

8. Inverse Diminished Substitution

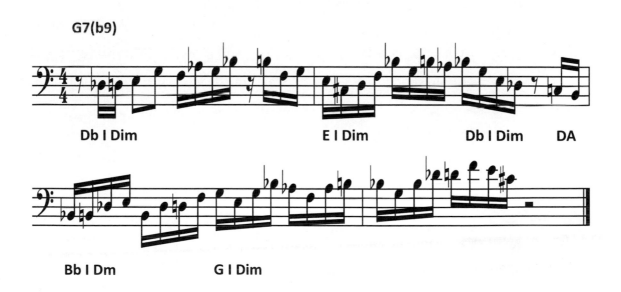

在 Diminished 的和弦音階都允許被其他的和弦音基於在原始和弦音階轉為重新排列代理轉換低音，而 Inverse Diminished Substitution 的方式也是一樣的。

Diminished Seven Chord 的構造以四個往上堆疊的 b3 度音層建立基礎，而 Inverse

Diminished Seven Chord Tone 設立在原本 Diminished Seven Chord Tone 的上行全音 (Inverse Diminished Seven Chord Tone 對上 Diminished Seven Chord 每隔相對的下一個 Chord Tone 來看)，或是看作 Diminished Seven Chord Tone 的下行半音另外的四個 Note，也規律的以 b3 度音層排列。

因此形成了 Diminished Scale，而區別 Diminished Scale 和 Inverse Diminished Scale，在於前者以全音開始後者以半音開始，兩者均為兩種規律的全音半音堆疊，而在和弦上的不同處為 Diminished Seven Chord 以及另一個 Dominant Seven，Tension 為 b9、#9、#11，由此可知在 Inverse Diminished Dominant Seven Chord 不但能夠操作 Dominant Seven Arpeggio 附加 Tension 或一般 Dominant Seven Chord，也能夠操作 Diminished Seven Chord 的 Arpeggio。

在和弦性質一樣，能夠依序 b3 度音層和弦使用相同的其他三個 Tension Note 做為相同屬性的和弦代理，因為和弦和音階組成都相同。

以這款 Lick 來探討，G7(b9)是 Inverse Diminished 代表的和弦，以平移 b3 度根音但是同屬性和弦，所能夠產生其餘三個組成內容相同的和弦與音階，除了低音和排列不同而衍生了 Bb7(b9)、Db7(b9)、E7(b9)，而能夠互相代理。

在第一小節使用 Db Inverse Diminished Scale 第一拍 Upbeat 十六分音符到第二拍八分音符使用 1 2 3 5 Technique，第三拍十六分音符從 F Note 開始上行 3 度短暫的 Sequence，接續到第四拍十六分音符 B Note，可當成 F 的 Tritone，並且繼續回返 Db Inverse Diminished Scale 3 – #4 度 Scale Tone F & G 到第二小節的 E Inverse Diminished Scale。

第二小節第一拍十六分音符依序 3 度下行上行在 F Note 前往 4 度上行到第二拍十六分音符 Bb，兩次下行 3 度手法前往 Ab Note，第三拍十六分音符製造 Db Diminished Seven Arpeggio 的返回，第四拍十六分音符 Upbeat Approach Note C 解決到 B 或是思考為 Double Approach Down 接續到第三小節第一、二拍十六分音符開始的 Bb Inverse Diminished Scale、B Diminished Scale 依序 1 2 3 5 Sequence 上行，到了第三拍回到 G Inverse Diminished Scale，使用依序上行 Down & Up 3 度音階反覆直到第四小節第二拍十六分音符改變方向不做反覆的上行和下行 3 度音階。

9.*Altered Extension Minor Pentatonic Substitution*

G7

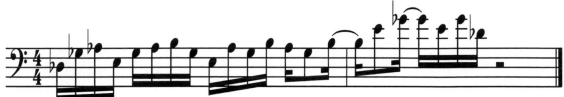

(#11) Db Minor Pentatonic

此種 Lick 適用於 Dominant Seven 和弦，引用 Dominant Chord 的 Altered Extension Note（b9、#9、#11、13）為架構所延伸的 Minor Pentatonic Scale，在原本無任何 Extension 的 Dominant Seven Chord 和既定的 Extension、 Altered Extension Chord 上所自由的發揮運用，讓這種模式歸納出確切的音階手法，在俱有導向性的屬和弦上遊走而產生有趣的混色。

在 G7 和弦裡，而我選擇了 Db Minor Pentatonic，Db、E、Gb、Ab、B 為 Db Minor Pentatonic Scale 的組成音，依序為 G7 的#11、13、7、b9、3，而 Gb 雖然會對於和弦產生衝突，但有趣的成分大過於拘謹，畢竟只有一個 Bad Note，隨時能夠解決或是置於架構之外，所以對於在 Soloing 之中不必太擔心，除了#11 代理的方式也別忘了操作 Ab Minor Pentatonic Scale、Bb Minor Pentatonic Scale、EbMinor Pentatonic Scale 這三組 Minor Pentatonic 應用在 G7 和弦中。

Altered Extension Minor Sus Blues Substitution

Modes Scale & Chord	Scale Number											
Mixolydian	1		2		3	4		5		6	b7	
Dominant 7	1				3			5			b7	
Altered	1	b9		#9	3		#11		b13		b7	
Diminished / H	1	b9		#9	3		#11	5		6	b7	
b9 Minor Pen		1			b3		4		5			b7
b9 Minor 7		1			b3				5			b7
b9 Sus 7		1					4		5			b7
b9 Blues		1			b3		4	b5	5			b7
#9 Minor Pen		b7		1			b3		4		5	
#9 Minor 7		b7		1			b3				5	
#9 Sus 7		b7		1					4		5	
#9 Blues		b7		1			b3		4	b5	5	
#11 Minor Pen		5			b7		1			b3		4
#11 Minor 7		5			b7		1			b3		
#11 Sus 7		5			b7		1					4
#11 Blues	b5	5			b7		1			b3		4
b13 Minor Pen		4		5			b7		1			b3
b13 Minor 7				5			b7		1			b3
b13 Sus 7		4		5			b7		1			
b13 Blues		4	b5	5			b7		1			b3

以上圖表為 Altered Extension Notes 所延伸的 Scales，用來代理 Dominant 系列的選項，由於屬和弦強烈的被解決，所以容許暫時的變化延伸音層在和弦裡移動，也別忘了解決 Passing Tone。

10. *Altered Extension Melodic Minor Substitution*

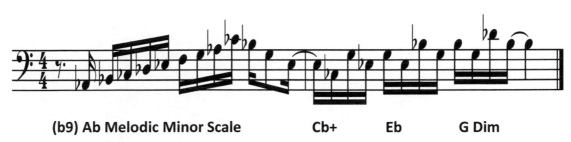

G7

(b9) Ab Melodic Minor Scale　　　　**Cb+**　　**Eb**　　**G Dim**

在屬七和弦扮演者無論是 V7 – Imaj7，V7 – Im， V7 – I7， V7 – IDim， V7 –
Im7(b5)，V7 – Isus，任何前往下行解決到四度的任何性質和弦，此種行為都能夠
在 V7 或是既定的變化延伸屬和弦解決之前使用變化延伸音來代理，而產生新的
Scale 在這樣的時機造成緊張的聲響。

所謂的變化延伸音也就是常在屬七和弦中見到的 b9、#9、#11、b13，而既定的變
化延伸屬和弦以 G7 為例，也就是 G7(b9)、G7(#9)、G7(#11)、G7(b13)、G Alt 或是
混合其它變化延伸音的搭配例如 G7(b9#11)、G7(#11b13)、G7(#9b13)和其它不同
組合，以及延伸屬和弦搭配變化延伸音像是 G9(b13)、G13(b9)、G13(#11)或是其
它的情況！

利用 Altered Extension Note 來操作 Melodic Minor Scale 在根音的屬七和弦或是既
定的根音變化延伸和弦，是非常大膽而且聽覺緊張的作法，以 G7 為例的四個
Altered Extension Melodic Minor Scale Substitution 分別為 Ab Melodic Minor、Bb
Melodic Minor、Db Melodic Minor、Eb Melodic Minor。

這個樂句在 Dominant Seven Chord 使用了 Altered Extension 的 b9 Melodic Minor
Scale，在 G7 之中也就是 Ab Melodic Minor Scale，組成音為 Ab – Bb – Cb(B) – Db –
Eb – F – G，第一小節第一拍十六分音符 Upbeat Note Ab 開始上行 Melodic Minor
Scale，直到第三拍十六分音符 Ab 上行三度到 Cb（B），下行二度到第四拍 Bb 接
著回返兩次三度 G – Eb，然後切分到第二小節開始做以每四個十六分音符為一組，
而 Scale Secquence 或是思考成和弦進行 Cb+ – Eb　G Dim 排列在第 1、2、3 拍，
三度音階五度音階下行在每拍十六分音符的第一和第三點，而每一拍十六分音符

的第二和第四點都被第一和第三點回返三度，並且讓每一拍的十六分音符第三、第四點重複在下一拍十六分音符第一、二點而製造交錯。

Altered Extension Melodic Minor Substitution

Mode Scale & Chord	Scale Number											
Mixolydian	1		2		3	4		5		6	b7	
Dominnt 7	1				3			5			b7	
b2 Melodic Minor	7	1		2	b3		4		5		6	
b2 Minor Major 7	7	1			b3				5			
#2 Melodic Minor	6		7	1		2	b3		4		5	
#2 Minor Major 7			7	1			b3				5	
#11 Melodic Minor		5		6		7	1		2	b3		4
#11 Minor Major 7		5				7	1			b3		
b13 Melodic Minor		4		5		6		7	1		2	b3
b13 Minor Major 7				5				7	1			b3

圖表中描繪出 Altered Extension 4 組 Seven Chord & 4 組 Melodic Minor Scale 對比在原來 Dominant Seven Chord 和 Mixolydian Scale 的相對位置，而只要是代用 Altered Extension Melodic Minor Scale Or Minor Major Seven Chord 的組成音，有出現重疊在 Mixolydian 的 Passing Tone 4 Or 衝突音 7 都需要被解決、避開、或置於 Upbeat！

對於 Altered Extension Melodic Minor Substitution 來說，以 G7 和弦被代用為例，接著探討變化代用和弦與音階在原本的 G7 和弦做細部分析。

Abm(Maj7)和弦組成音為 Ab – B – Eb – G，b2 的 Melodic Minor Seven Chord 有 G7 的共同和弦音 G、B，而 Ab 和 Eb 分別為 G7 和弦的 Altered Extension b9、b13。Ab Melodic Minor Scale 組成音為 Ab – Bb – Cb(B) – Db – Eb – F – G ，剛好除了有共同音階 B、F、G 以外也包含了四個 G7 的 Altered Extension Note Ab、Bb、Db、Eb 分別是 b9、#9、#11、b13，所以這組 b2 代理無論是和弦與音階都很完整。

Bbm(Maj7)和弦組成音為 Bb – Db – F – A，#2 Melodic Minor Seven Chord，而與 G7

共同音為 F，A Note 為 G7 Extension 9，Bb、Db 是 G7 的#9、#11 Altered Extension，Bb Melodic Minor Scale 組成音 Bb – C – Db – Eb – F – G – A 與 G7 的共同音階為 F – G – A – C，Altered Extension 為 Bb、Db、Eb 分別是#9、#11、b13，在這組 #2 代理也是不錯的選擇。

Dbm(Maj7)和弦組成音為 Db – E – Ab – C，#11 Melodic Minor Seven Chord，E、C 同樣為 G7 的 Scale Tone，不過前者為 Extension 13 後者為 Passing Tone，而 Db、Ab 是 G7 Altered Extension #11 和 b9，Db Melodic Minor Scale 組成音為 Db – Eb – Fb(E) – Gb – Ab – Bb – C ，與 G7 的共同音階為 E、C，Db、Eb、Ab、Bb 是 G7 的四個 Altered Extension #11、b13、b9、#9，而唯獨 Gb Note 是 G7 的衝突音，必須置於 Upbeat 和被解決，除此之外也是一組很有個性的代用選擇。

Ebm(Maj7)和弦組成音為 Eb – Gb – Bb – D，b13 Melodic Minor Chord，D 為 G 的 Chord Tone 5，Bb、Eb 是 G7 Altered Extension #9、b13，Gb 是 G7 的衝突音，需要置於 Upbeat 和解決，Eb Melodic Minor Scale 組成音為 Eb – F – Gb – Ab – Bb – C – D，與 G7 的共同音階音為 F、C、D，Ab、Bb、Eb 是 G7 Altered Extension b9、#9、b13，Gb Note 是 G7 和弦的衝突音，需要被置於 Upbeat 和被解決。

以上為四組 Melodic Minor Seven Chords 以及 Melodic Minor Scale 的代用解析。

既然我們已經知道了 Altered Extension b9、#9、#11、b13 的 Melodic Minor Substitution For Dominant Seven Chord，在準備要下行 V – I 的動作無論被解決的和弦是甚麼性質，也又能夠衍生出彈奏 Melodic Minor 的其他 Modes 來表現選擇不同的 Chord ＆ Scales。

Altered Extension Melodic Minor Modes Substitution

b9 Sub	#9 Sub	#11 Sub	b13 Sub
b9 Melodic Minor	#9 Melodic Minor	#11 Melodic Minor	b13Melodic Minor
b9m(Maj7)	#9m(Maj7)	#11m(Maj7)	b13m(Maj7)
#9 Dorian b2	4 Dorian b2	b13Dorian b2	b7 Dorian b2
#9m7(b9)	4m7(b9)	b13m7(b9)	b7m7(b9)
3 Lydian #5	b5 Lydian #5	13 Lydian #5	7 Lydian #5
3+Maj7	b5+Maj7	13+Maj7	7+Maj7
b5 Lydian b7	b13 Lydian b7	7 Lydian b7	b9 Lydian b7
b5 Dominant #11	b13 Dominant #11	7 Dominant #11	b9 Dominant #11
b13Mixolydianb13	b7 Mixolydianb13	b9 Mixolydianb13	#9 Mixolydianb13
b13 (7) b13	b7 (7) b13	b9 (7) b13	#9 (7) b13
b7 Locrian #2	1 Locrian #2	#9 Locrian #2	4 Locrian #2
b7m7(b5)	1m7(b5)	#9m7(b5)	4m7(b5)
1 Altered	2 Altered	4 Altered	5 Altered
1 (7) Altered Extension	2 (7) Altered Extension	4 (7) Altered Extension	5 (7) Altered Extension

以上圖表為四個 Altered Extension Melodic Minor Substitution 代理 Dominant Seven Chord 所衍生的其他調式、和弦，擁有 56 種的選擇性，但如果在 7 級調式 Altered 以及和弦上的組合變化將擁有更多選擇性，而和弦的表現也能夠選擇 Arpeggio Sequence 和轉位和弦的使用。

11. *Altered Extension Major Lydian Substitution*

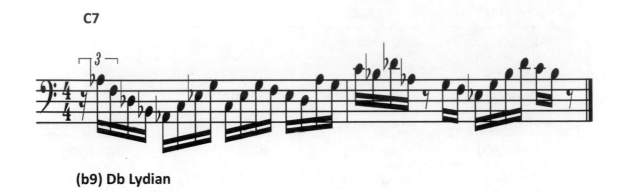

C7

(b9) Db Lydian

代用於屬和弦的另一種手法，Altered Extension Major Lydian Substitution，同樣地引用 Dominant Chord 的變化延伸音做為代用的起始音，b9、#9、#11、b13 四個 Dominant Chord 的 Altered Extension Note 來彈奏 Lydian Scale 的方式製造樂句。

在這一個 Lick 當中，C Dominant Seven 使用了屬和弦的 Altered Extension b9 的 Major Lydian Substitution，也就是 Db Lydian Scale 所製造的樂句使用在 C7 Chord 。

在第一小節第一拍十六分音符為 Db Major Pentatonic 五連音，由 Ab Descending 5 – 3 – 1 – 6 的排列，接著第二拍是 Ab Major Seven Arpeggio 的 Sixteen Note，位於 Db Major Lydian Scale & Chord 的 Diatonic 關係五級調式，由 G Note 返回五度到第三拍 Sixteen Note C Minor Triad 並下行全音 F Note 連接到第四拍的 Eb，在第四拍十六分音符以 Db、G 為 Target Note，並且分別以 Eb、Ab 做為下行一個音層的手法技巧。

第二小節第一拍十六分音符的技巧和前一拍相同，Bb、Ab Upbeat 為 Target Note，Downbeat C Note 下行全音，而 Db 稍微變化返回四度，第二拍 Upbeat 為 Connecting Note G、F，第三拍十六分音符 Eb7 Arpeggio，第四拍下行 C、Bb 。

Altered Extension Major Lydian、Major Pentatonic、Major Blues Substitution

Mode Scale & Chord	Scale Number											
Mixolydian	1		2		3	4		5		6	b7	
1 Dominant Seven	1				3			5			b7	
b9 Lydian	7	1		2		3		#4	5		6	
b9 Major Seven	7	1				3			5			
b9 Major Pen		1		2		3			5		6	
b9 Major Blues		1		2	b3	3			5		6	
#9 Lydian	6		7	1		2		3		#4	5	
#9 Major Seven			7	1				3			5	
#9 Major Pen	6			1		2		3			5	
#9 Major Blues	6			1		2	b3	3			5	
#11 Lydian	#4	5		6		7	1		2		3	
#11 Major Seven		5				7	1				3	
#11 Major Pen		5		6			1		2		3	
#11 Major Blues		5		6			1		2	b3	3	
b13 Lydian	3		#4	5		6		7	1		2	
b13 Major Seven	3			5				7	1			
b13 Major Pen	3			5		6			1		2	
b13 Major Blues	3			5		6			1		2	b3

在上一個 **b9 Lydian** 代理的樂句當中，其實不難察覺到既有關聯性也一樣能夠使用的 **Major Pentatonic**、**Major Blues**，以及為何總在 **Lydian** 前所貫的"Major"意味著 **Lydian** 的 **Major Seven Chord** & **Arpeggio**，將能夠同樣使用在對於 **Dominant Seven Chord** 的 **Altered Extension Major Lydian Substitution** 相同屬性的代理方式，而這些重新再 **Altered Extension** 所組合的音階合併了原來的一些 **Scale Tone** 和 **Altered Extension**，因此產生了更多不一樣的方式，如同表格當中除了最前面兩組(**Mixolydian**、**Dominant Seven**)以外的十六種選擇。

Altered Extension Major Lydian Modes Substitution

b9 Modes Sub	#9 Modes Sub	#11 Modes Sub	b13 Modes Sub
b9 Lydian	#9 Lydian	#11 Lydian	b13 Lydian
#9 Mixolydian	4 Mixolydian	b13 Mixolydian	b7 Mixolydian
4 Aeolian	5 Aeolian	b7 Aeolian	1 Aeolian
5 Locrian	6 Locrian	1 Locrian	2 Locrian
b6 Ionian	b7 Ionian	b9 Ionian	#9 Ionian
b7 Dorian	1 Dorian	#9 Dorian	4 Dorian
1 Phrygian	2 Phrygian	4 Phrygian	5 Phrygian

在表格當中說明了四組 Altered Extension Major Lydian Modes Substitution，b9 Lydian、#9 Lydian、#11 Lydian、b13 Lydian 的選擇裡一共包含 28 種調式的變化，所以也代表 28 個和弦的變化。

在這些龐大的使用手法來代理根音屬七和弦，是否覺得驚奇？更何況對於音階來說都是要經由編排設計才能夠成為獨特的樂句。

12.*Chromatic Motif Into Chord Progression*

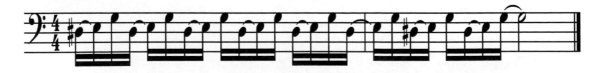

在一段和弦進行中使用著經由 Scale Tone 所挑選的音符編排，以及在和弦進行中都能包容的音符，盡可能使用短少的音加上 Chromatic 組合編排，才能成為強力有效的 Power Motif，太多的音將無法成為令人印象深刻的 Motif，讓有力的 Motif 在和弦進行中連貫擴散。

此 Lick 其實是 Blues Scale 的 b5、5、b7 觀念，除了 D# Note 以外，其餘的 E、G 都是 Chord Progression 裡有關係並且重要的 Scales，當組合此方式表達，也就造成非常強烈的 Motif，而不需要擔心不屬於 Diatonic 的 #2 音聲響，因為將隨時被解決到 Diatonic Note 的三度音，戲劇化的效果缺一不可，在此將能夠很清楚的感受少音符編排的力與美，所以運用這一個觀念，我們能夠將它歸類於效果系列的手法，時常被置放在敘述一連串接湧而來的連續樂句前後，提升情緒或是緩和之前的 Idea。

13. *Tritone Technique*

A

G7

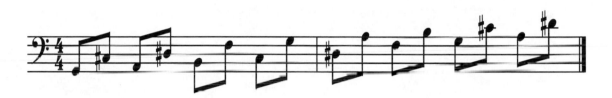

Tritone Technique 就是在每一個音階成員裡都能夠使用出的對等#4（b5）度音層，

所以在使用的範圍裡必需是對等的音階：

(1) Whole Tone Scale

(2) Diminished W/H Scale

(3) Diminished H/W Scale

所以對於在和弦上也是必需能夠包容這三大類型的對等音階並且相同屬性。

(1) Whole Tone Scale
Dominant Seven、Dominant Seven Flat Five、Augmented、Triad、Dominant Seven Augmented、Dominant Seven Flat Thirteen、Dominant Seven Shape Eleven Flat Thirteen、以及 Dominant Tension 9 為主的和弦。

(2) Diminished W/H Scale

Diminished、Diminished Seven、Minor Major Seven Flat Five。

(3) Diminished H/W Scale

Dominant Seven、Dominant Seven Flat Nine、Dominant Seven Shape Nine、Dominant Seven Flat Nine Shape Eleven、Dominant Seven Shape Nine Shape Eleven、Diminished、Diminished Seven、Minor Seven Falt Five，以及綜合包含 b9 和 #9 的 Tension 13 和弦。

以上是能夠容納三大對等音階的和弦歸納。

此 Lick 運用 G Whole Tone Scale 在 G7 Chord 裡操作 Tritone Technique，在兩小節當中使用八分音符，依序在 Downbeat 全音上行，由 G 開始的 G Whole Tone Scale，Upbeat 則是在每一個 Downbeat 之後所形成的 Tritone，而所有的組成音層和指型均等。

B

Ab Dim7

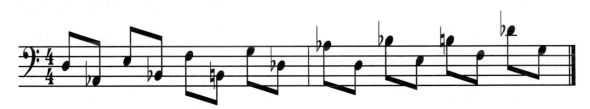

在 Lick B 的 Ab Dim7 和弦之中，運用 Ab Diminished W/H Scale 同樣的 Tritone Technique，這一個手法由 Ab 起始在 Upbeat 的方式將設計 Scale Number 依序上行在 Upbeat，並且被每一個 Scale 上行 Number 給 Tritone 的 Note 置放在 Downbeat 的位置，與 A Lick 的方式相反。

C

G7(b9)

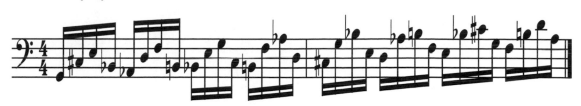

這一個 Lick 音階為 Diminished H/W Scale 運用在 G7(b9)和弦使用 Tritone Technique，
以十六分音符運行每拍的第一個十六分音符為音階音上行，由 G 開始音階上行，
每個第二的十六分音符為上行 Tritone，每個第三的十六分音符是音階上行的三
度音階上行，而每一個第四的十六分音符為被下行三度音層的 Tritone，設計為方
向相反以每拍為單位手法。

14. *Chromatic Leading To Tritone Technique*

Bb+

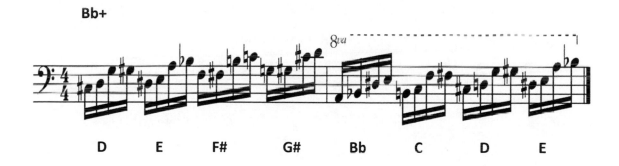

這種技巧以 Chromatic Note 上行解決到隔壁半音 Whole Tone Scale Notes 再加上
進入它的 Tritone Technique，之前以 Chromatic Note 上行半音 Leading 形成此種手
法再以 Sequence 方式上行。

這一個 Lick 在 Bb+和弦之下利用 D Whole Tone Scale 來操作 Chromatic Leading To
Technique，其實 Bb Whole Tone Scale 以及 D Whole Tone 兩者的音階內容相同，
從 D 開始作為 Bb Whole Tone Scale 的第三級調式顯得較有層次和趣味性。

第一小節第一拍 C#解決到 D，並且在進入它的 Tritone G#以前，利用它的前一個
半音 G leading 到 Tritone G#，第二拍 D#解決進入 E，並利用 A leading 到它的
Tritone Bb Note，第三拍 F 解決到 F#，而 B leading 進入 C，第四拍 G 解決到 G#，

再由 C# leading 進入 Tritone D Note，接著第二小節運用相同技巧依序從 Bb、C、D、E 處理 Sequence。

而在這一個技巧的效果裡，你可以使用不同的方式彈奏，像是 Hammer On 使用在解決和 leading，或是分配組合你想要的排列，也可以全部音符完全的彈奏表現出。

15.*Cross Two Direction Resolve*

A

Gm7

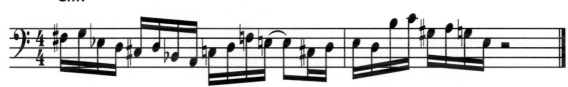

在這類型 Lick 當中，在 Gm7 Chord 使用解決的手法利用交錯的方向而解決到 Chord Tone、Scale Tone，並且不預設音符的規律，而適時置放 Chord Tone & Scale Tone 的相互往返，為了避免太多的 Chromatic Resolve 的連貫而照成無調性、無根的麻木，避免沒有抑制的持續進行忘記和聲也失去了裝飾音的意義。

A Lick 的句子當中第一小節十六分音符 F# 上行解決到 G，Eb 下行解決到 D，C# 上行到 D，Bb 解決到 A，第三拍十六分音符 C 到 D，F 下行到 E（Dorian 6 Note），在第一小節裡藉由這幾個地方重新回到音階的向性而切分到第四拍正拍，Upbeat 再次 Resolve 受訪 C# 上行解決到 D。

第二小節 E 下行到 D，也是先採用緩和技巧 Scale Tone 6 度音到 Chord Tone 5 度音，B 上行解決到 C，G# 上行解決到 A，最後緩和手法由 G 下行到 Tension 6 度音 E Note。

B

Dmaj7

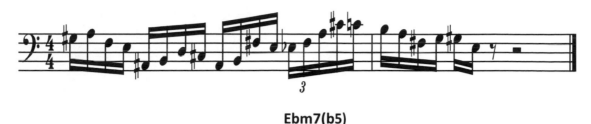

Ebm7(b5)

在 B 的 Lick 裡是 DMaj7 Chord，一樣延續相同的技巧，第一小節裡第一拍 G#上行
解決到 A，F 下行解決到 E，第二拍 A#上行解決到 B，Scale Tone 由 D 下行到 C#
作為和緩效果，第三拍 A#上行解決到 B，接著 F#下行到 E 皆為 Scale Tone，第四
拍為 Ebm7(b5)的 Arpeggio 加上一個下行的 Chromatic Passing Tone C Note，第二
小節第一拍十六分音符 B 下行到 A Note，在 Upbeat 開始由 F#、G Double Approach
手法上行，並且解決到第二拍十六分音符 E Triad 的三度音 G#再回到 E Note。

C

Ab7

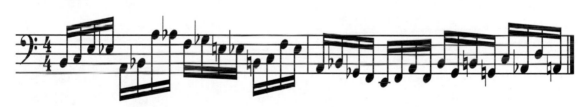

Ab7 和弦裡使用同樣的技巧來編造 Lick，第一小節第一拍十六分音符 B 上行解決
到 C，E 下行解決到 Eb，第二拍十六分音符 A 上行解決到 Bb 並且橫跨一個八度
A 下行解決到 Ab，第三拍 F 上行到 Gb，E 下行再次解決到 Eb，第四拍 B 上行解
決到 C，F 下行到 Eb 兩者都是 Scale Tone。

第二小節第一拍 A 上行解決到 Bb，Gb 下行到 F，第二拍 E 再次解決到 F，接著
使用回返三度手法 A－F、Bb－Gb、B－G、C－Ab，四度回返 D－A。

16.<u>*Cross One Way Up Resolve*</u>

A/F#

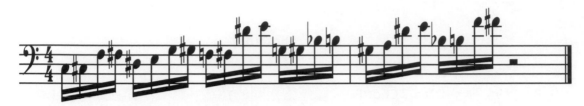

利用 A/F#和弦來操作這一個有趣的技巧，在所有的 Chord Tone、Scale Tone 的到達之前都置放前一個 Chromatic Note 來解決到 Target Note（也就是 Chord Tone、Scale Tone），而雖然前往上行的方向，但是在間隔每拍十六分音符的第 3、4 點，解決手法總是有足夠的距離能交錯下一拍十六分音符的 1、2 點，在其中成為下一個新的 Target Note Resolve 的起點，如此便能夠波浪交錯著上行，而按照其中的手法不固定著相同的音層將會有意想不到的效果。

而 Resolve 的手法將能夠完全的指奏，也能夠運用 Hammer On、Pull Off，甚至其它技巧或是混搭來造成不同的效果。

在第一小節第一拍 C 上行解決到 C#，上行四度 F 上行解決到 F#，接著置放下一個 Target Note 解決音到第二拍 D#上行解決到 E，上行三度 G 上行解決到 G#，第三拍 F 解決到 Target Note F#，上行六度 D#解決到 E，第四拍 G 上行解決到 G#，上行二度 Bb 上行解決到 B，第二小節第一拍 G#上行解決到 A (Target Note)，上行四度，D#解決到 E，第二拍 Bb 上行解決到 B，上行五度 F 上行解決到 F#，亦可繼續上行操作或是跳到低音再堆疊而上。

17. _Slide Up Same Quality_

A

Em7

(музыкальная нотация / 樂譜)

DP D7 Em9 Fm7 Em7

在這一種技巧無論是何種屬性，都在適當的地方經由原先 Quality Chord 的 Phrase 向上平移一個半音 Same Quality Chord 的 Phrase 在 Upbeat 之中，而並且再次平移下行返回原來的 Chord & Phrase 或是編造平移返回的和弦但是不同的樂句。

以上的圖表為此技巧的步驟處理方式，增加了更多的可能性，使原來的樂句附有對比相同 Quality 的魅力。

這一個樂句在第一小節第一拍十六分音符 Upbeat 開始 E、Eb，連接下行二度的十六分音符，第二拍為 D7 Arpeggio D、F#、A、C 上行，接著下行二度，第三拍十六分音符下行樂句 B、G、F#、E 象徵 Em9，而繼續上行在第四拍十六分音符保持相同形狀下行，第四拍十六分音符 C、Ab、F、Eb 象徵平移往上半音同性質的 Fm7 Chord 樂句呈現，連接上行到第二小節第一拍的十六分音符，保持一樣的下行斜線形狀，並且返回半音同屬性和弦象徵 Em7 的下行樂句。第二小節第一拍 Downbeat 十六分音符二連音的 B－G－E，Upbeat 十六分音符 D－C# 並且切分到第二拍四分音符的 C# Note，二分休止符結尾。

B

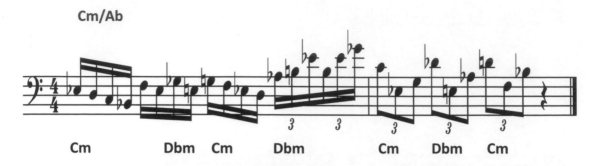

Cm/Ab

Cm　　　　Dbm　Cm　　　Dbm　　　　Cm　　Dbm　Cm

同樣的技巧在 B Lick 選擇 Cm/Ab 和弦，在第一小節第一拍十六分音符樂句為下行倒斜線的 Eb、D、C、Bb，是 Cm 的和弦音和音階，上行接到第二拍十六分音符而呈現兩個短倒斜線手法，後者在前者之上，由 Downbeat 開始的十六分音符 F、Eb 為 Cm 和弦的 4 度、3 度，而 Upbeat 的兩個十六分音符 Gb、E 為 Dbm 和弦的 4 度、3 度，由原本的 Cm 平移上行到 Dbm，上行接到第三拍十六分音符，而排列倒斜線為象徵下行平移回原 Chord 的 G、F、Eb、D 的 Cm Chord，接著上行到第四拍十六分音符六連音呈現上行波狀，象徵再次平移到半音同性質和弦的 Dbm，Downbeat 為 Abm 和弦的 Ab、B、Eb，Upbeat 十六分音符三連音象徵 B Triad Chord 的 B、Eb、Gb Notes。

而下行到第二小節的第一拍到第三拍為三連音，在第一拍經由上一小節的最後一拍象徵 Dbm Chord 平移回第二小節第一拍 Cm Chord 的 C、Eb、G，將三度音 Displacement 到低音，產生寬廣的聲響有別於一般平面的上行手法，上行前往第二拍三連音相同於第一拍手法的 Displacement 平移到 Dbm Chord，置放 Root 在高音並且將三度、五度置放在前，繼續上行到第三拍的三連音，象徵平移回 Cm Chord 運用相同的技巧 Displacement 表現 D、F、Bb 作為結束。

除此之外在 Voive Leading 也蘊藏在內，從第一小節 1～3 拍的每第一個十六分音符上行連接著 Eb－F－G，而在第一小節第四拍的十六分音符六連音 Downbeat & Upbeat 的首音是 Ab－Bb，繼續連接到第二小節的 1～3 拍三連音，每個為首的音符為 C－Db－D，所以將兩小節所設計的 Voice Leading 上行產生而成 Eb－F－G－Ab－B－C－Db－D。

MELODY

在 Improvisation 的領域裡，經由和聲的暗示，我們能夠更容易的判斷而找到適合或者有趣的線條在和弦裡遊走，增添旋律的部份能夠讓氛圍舒適、和緩、增加美的情緒表現，減少不必要的緊張感，讓人能夠清楚明白的聽到所表達的線條、調性，和聲的處理，而在旋律當中有單存的四分音符、八分音符所組成，也有複雜的十六分音符旋律旋律的組合，而有別於其它的技巧，在於能夠精簡、整齊的表現出語法，立即的感受到和聲的傳遞。

而通常在於歌曲和演奏曲的開端與結束都是典型的表達旋律時機，但是在一般即興的時機裡也是不可缺少的元素，你能夠在即興樂句當中加入原來的 Melody，或是修改，甚至編造出自我的 Melody，無論原來在樂譜上的旋律是如何，都有極高的價值學習成自我的語法，而到最後都有機會能夠在相似的和弦進行中來導入引用不同曲子的旋律，而旋律其實也代表著作曲家編排和聲線條的巧思，是很重要並且直的我們去細心琢磨的。

1.Blue Monk Melody

在這一個 Blues 和弦進行的前四小節,剛好一首 Jazz 名曲 Thelonious Monk 的作品《Blue Monk》也是 Blues 進行的 Form,而這一首曲子的 Melody 相當的活潑俏皮,也是 Blues Quick Change 的主要模式,而稍微有些差異也就是在第三小節的第三、四拍變成了 **V7**,仍然我們必需學習它這活用性極高的旋律內在化並且能夠引用在任何調性的 Blues 和弦進行。

第一小節的 Melody 為 Bb 的 3、4、#4、5 音延伸切分到三、四拍的二分音符,由 **I** 級和弦導入第二小節的 **VI** 級和弦,Melody 的八分音符 G、G#、A、Bb 同樣為 Eb7 Chord 的 3、4、#4、5 音,而在 Bb 調性為 6、b7、7、1 的思考模式,在第三小節當中為 **I**－**V7** 和弦,Bb 和弦的 5、6、5、b5,F7 和弦的 b7、1(Displacement)、#5、6,調性思考只需改變 F7 Chord,因為 Bb 為調性和弦,所以在第三小節的 F7 Melody 調性思考為 4、5(Displacement)、#2、3,第四小節一樣是 Bb Key 的調性和弦,Melody 為八分音符 Upbeat b3、2 切分到第三、四拍二分音符。

既然已經分析好相對與調性的關係,那麼我們便可以將它運用在不同的情況當中。

Ex1

Ex1 直接將 Melody 套用在典型的 Blues Quick Change,取代原來在第三小節的三四拍的 **V** 級和弦,仍然保持者 **I7** 和弦。

Ex2

Bb7	Bb7	Bb7	Bb7

Ex2 持續的 **I** 級屬七和弦進行也相當適合引用。

Ex3

BbMaj7	BbMaj7	BbMaj7	BbMaj7

Ex3 的和弦進行曲由持續 **I** 級的屬七和弦而轉變了 Quality 成為 Major Seven Chord，旋律依然相當適合出現在此時機。

2.*CONFIRMATION*

A

在這一個樂句裡，引用了 Charlie Parker 的經典 Bebop 名曲 "Confirmation" ，而在 Bebop 的旋律時常在連接時擁有特別的處理方式，A Lick 也就是借用在這首曲子的前兩小節。

第一小節的開始到第三拍運用著反覆以 A Note 為主的 Motive：A、C、Bb 三個 Notes 翻動，第四拍三連音的 Diatonic Tone，加上最後一個 Chromatic Approach Note F# 接到上行相鄰的 G。

在第二小節的前兩拍八分音符為 Em7(b5)的 3 − 7 − 5 − 3，第二拍八分音符是 A7 Chord 的 Root A 和 Displacement 的三度音 Db (因為 Db Note 被置放在 Upbeat 的緣故，所以也能將它視為不規則的 Chromatic 裝飾音在 Diatonic Chord Progression

進行中)，最後連接第四拍 Upbeat 的 G Note，並且解決和緩了上一個 Db Note。
接下來我們將運用不同的 Exercise 將旋律結合表現出不同聲響。

Ex1

FMaj7 FMaj7

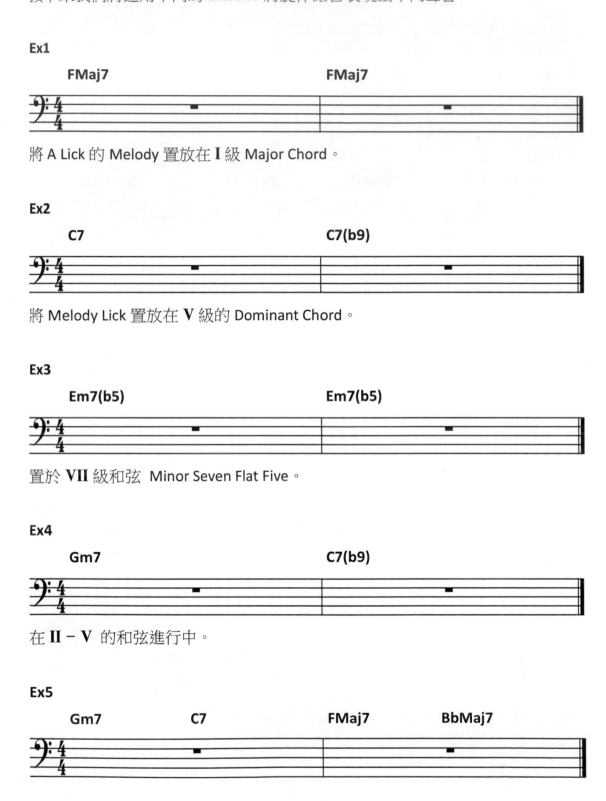

將 A Lick 的 Melody 置放在 **I** 級 Major Chord。

Ex2

C7 C7(b9)

將 Melody Lick 置放在 **V** 級的 Dominant Chord。

Ex3

Em7(b5) Em7(b5)

置於 **VII** 級和弦 Minor Seven Flat Five。

Ex4

Gm7 C7(b9)

在 **II** − **V** 的和弦進行中。

Ex5

Gm7 C7 FMaj7 BbMaj7

置於 **II** − **V** − **I** − **IV** 的和弦進行中。

B

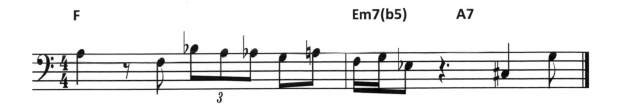

B Melody Lick 引用了 Bebop Jazz 名曲"Confirmation"，Charlie Parker 的手法，擷取了第九到第十小節的部份。

在 B Melodic Lick 的第一小節 1、2 拍都是 Diatonic Tone，在第三拍雖然在 I 級和弦 F Chord 使用了 Bb 四度的 Passing Tone，但是在連貫的三連音之下 Double Chromatic Approach Bb – A – Ab 下行連接到第四拍 G 的連貫半音，而 Ab 是 Chromatic Passing Tone，當在第四拍的八分音符回到 Diatonic 的 G、A 並且改變了方向，也解決了衝突音。

在 B Melody Lick 第二小節所使用的是 VII 級的 Em7(b5) 和 III 級 Secondly Dominant 的 A7，兩個和弦各佔兩拍，第一拍的 Upbeat Eb Note 雖然也是 Chord 的衝突音，但是置放在 Upbeat 作為一個由 F Note 起始由 G 返回 3 度的特別裝飾音，而在第三拍 Upbeat 切分到第四拍都是 A7 的 Chord Tone。

在這一個句子當中的特色包含了：

(1) Double Chromatic Approach

(2) Change Direction

(3) Upbeat Decoration

C.

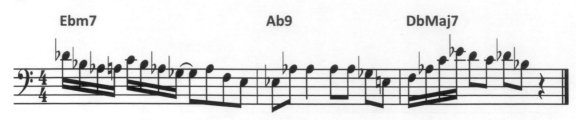

在 Melody Lick C 引用了 Bebop Jazz 曲 "Confirmation" 在第 21－23 小節 **II－V－I** 和弦的 Bebop Melody。

第一小節的 **II** 級和弦之中，第一拍十六分音符的 Db、Bb、Ab 分別為 Chord Tone 的 7 度、5 度以及 Extension 的 4 度，然後玩味性的 Up Chromatic 到 A Note #4 度作為下一拍十六分音符 Bb Note 的 Down－Up Approach，運用 A－C 包圍著 Bb，接著第二拍的 Upbeat Diatonic 順降 Ab－Gb，到第三拍 Upbeat 八分音符稍微改變方向上行全音，接著下行到第四拍八分音符 F、E，分別位 2 度、#1 度接續到下一小節第一拍八分音符的 Eb 之前使用 Double Approach Down 手法。

在第二小節的第一拍八分音符 Eb 上行到 Upbeat Root，以及強調 Root 的 2、3 拍，而在第四拍的八分音符全音下行 Gb－E，也相同手法包圍著下一小節十六分音符的 F Note。

在第三小節的第一拍十六分音符是 DbMaj7 的 3、5、7、9，從 Eb 下降半音到第二拍的 D、C，相同手法包圍著第四拍 Root Db，最後下行 3 度到 Bb Note。

3.JOY SPRING

A

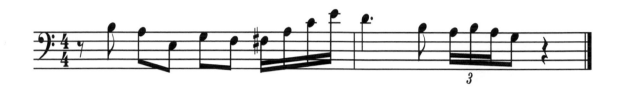

由 Clifford Brown 的 Bebop 曲子 "Joy Spring"，能夠讓我們學習到他使用的 Melody Idea，在這一個兩小節裡，擷取 "JoySpring" 的 16 – 17 小節。

以 **II** – **V** – **I** 和弦進行在第一小節第一拍八分音符 Upbeat Extension 2 度音 B，到第二拍八分音符下行的 Chord Tone A、E，接著第三拍的上行 G 和下行全音的 F 包圍著第四拍十六分音符 F# Note，並且第四拍表現出了 F#m7(b5) 和弦的聲響，扮演著 D7 的 **III** 級混色和聲。

到了第二小節 GMaj7 的 5 度、3 度，接著第三拍 2 度、3 度的 Downbeat 反覆反覆翻轉然後回到 Root。

我們試著將這一個 Melody Lick 使用到其他的和弦進行之中！

Ex1

運用在 **I** 級 Major Seven 和弦之中。

Ex2

將 Melody Lick 使用在 **V** 級 Dominant Seven 和弦中。

Ex3

Ex3 的和弦進行變化成 **I – VI – II – V** 兩個和弦佔用一個小節使用原來的
Melody。

Ex4

將旋律置放在 **III – VI – II – V** 和弦進行。

Ex5

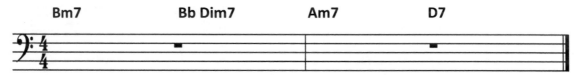

在 Ex4 當中的第一小節 Em7 代理為 Bb Dim7，而將旋律置放在這 **III – bIII – II –
V** 和弦進行中

在我們所練習的 Melody Licks 以及 Exercise 新的和弦進行，別忘了練習轉換 12Key
來達到熟練和靈活引用的效果！

B

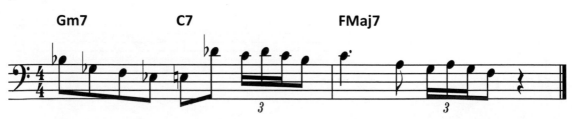

在 B Melody Lick 當中引用 "Joy Spring"的 Melody 在第 18 – 19 小節 **II – V – I** 和
弦進行。

第一小節中的第一拍八分音符 Bb – Chord Tone，為了要下行到第二拍 F – Chord
Tone 置放了一個跳躍式下行 3 度非 Diatonic 的 Chromatic Approach Note – Gb 來

連接 F Note，而在第二拍的八分音符 Upbeat 也是非 Diatonic Tone 的 F 與 Eb Note，
形成一個全音運用著 Encircle Technique 前後半音包圍著第三拍八分音符 Target
Note E，而與 Upbeat Note Db 成為一個大六度的遠音層聲響上行 Displacement
Technique，Db Note 不僅只是 C7 Chord 的 Chromatic Approach，而它其實就是 **V7**
Chord 的 b9 Altered Tension Tone，半音下行到下一拍，第一小節的第四拍反覆著
C、Db，最後下行到 Bb Note 分別為 C7 **V** 級和弦的 Root – b9 – Root – 7，使用
Bebop 常慣用的手法 Turn Over The Phrase 與第二小節第三拍同技巧。

C

運用"Joy Spring"的 Melody 22 – 23 小節來擷取和練習這一個 **II** – **V** – **I** 的 Melody
Lick，別忘了轉換 12Key 練習。

Ex1

將原本 **II** – **V** – **I** 和弦進行的 Melody Lick 置放於 **I** 級 Major Seven Chord。

Ex2

置放在 **II** 級 Minor Seven Chord 之中。

Ex3

Fm7(b5) Bb7 Ebm

在 Minor Key **II－V－I** 和弦之中別有一番風味。

Ex4

Ebm7 Db7 CbMaj7 Bbm7

轉換置於兩個和弦一小節的 **VI－V－IV－III** 和弦進行。

> 運用著 key Center 的思考模式是相當重要的，而在思考方便調式的區隔處理看待，有著如此的動機練習將能夠讓你的樂句更加的旋律性，運用數字化來讓你快速思考以及增加轉換調性、指型選擇的便利，並且在數字化樂句中增加了大**寫、適中、小寫**用來分別在三個八度之內的區分和 Diaplacement，能夠容易看得出上下行，而請務必在每個樂句當中練習 12 Key！

4. *BRIGHT SIZE LIFE*

G/A GMaj7 GMaj7 Bb/A

這首曲子發行在 1976 年 Pat Metheny 的精選名曲之一，引用了曲子的 1－3 小節的旋律加上 Pick Up，作為一個很出色、價值高的 Melody，藉由 Pick Up 小節從每一個 Downbeat 4 度 Circle 的上行：F#－B－E－A 的八分音符在經由搭配每一個上行 Upbeat 5 度前往下一個 Downbeat 的下行 2 度音層，除了第四拍 Downbeat 下行 5 度到 Upbeat：F#C#－BF#－EB－AD，以 Diatonic Numbers 為 37－63－26－51，而八分音符 Upbeat 到下一個 Downbeat 是 2 度下行連接，若以四級和弦 G/A 來看待是 Lydian Mode 的排列為：7#4－37－6**3**－**2**5。第一小節的 E Note 扮演著四

級 Major Seven 的 6 度 Extension，最後的八分 Upbeat 3 度音切分到一樣是四級的第二小節 Major Seven Chord 1 拍半，第二拍 Upbeat 十六分音符下行 A、G 是為了接續到第三拍三連音的 F# Note，而 3、4 拍連續地製造兩個強烈又相同的 F# – G – A 三連音 Motives，下行四度到最後第三小節的 E Whole Note，而在 Bb/A 和弦中扮演以及提示著 Lydian Mode 的#4 度 Extension。

Ex1

DMaj7 DMaj7 DMaj7 DMaj7

將 Melody Lick 引用在 I 級 Major Chord。

Ex2

GMaj7 GMaj7 GMaj7 GMaj7

運用在 IV 級 Major Chord 之中。

Ex3

A7 A7 A7 A7

置放在 V 級 Dominant Seven Chord。

Ex4

F#m7 Bm7 Em7 A7

將 Melody Lick 置放在 III – VI – II – V 和弦進行。

5.OLEO

　　"Oleo"是一首 Hard Bop Style 的 Jazz Standard，由 Saxophone 名家 Sonny Rollins 所創作，Over The Bar Line 重音置放於八分音符 Upbeat 的起始旋律、相同的旋律提早置於第三拍的起始，這些手法讓曲子增添趣味性。

　　在第一小節開始 **I** 級 Major Seven Chord 置放在 1、2 拍，使用從 Upbeat 開始重音的四分音符 Bb Note 切分至第二拍 Upbeat G Note，3、4 拍為 **VI** 級 Secondly Dominant Chord 屬於 **V/II** 的置放，使用 4 度音解決到 #2 度音 Bb Note 而切分到第二小節的第一拍八分音符 Downbeat，並且和弦也順勢解決到 **II** 級 Minor Chord，第一拍 Upbeat 為切分後的下行 3 度 G Note，接著置放二分音符 D Note 在第二拍由 Cm7 Chord 橫跨了位於第三拍開始的 **V** 級和弦 F7 Chord 連接第四拍的八分音符 Eb、D，第三、四小節的和弦與一、二小節相同 **I－VI－II－V**，第三小節的 3、4 拍由 D 為中心的反覆上下行，並且置放在 3、4 拍的八分音符 Downbeat，而 Upbeat 的 Eb、C 為 G7 Chord 的 b13 度 Altered Extension 和 4 度 Passing Tone 並全音下行。

　　第四小節 1、2 拍八分音符由 Cm7 的 7 度音 Bb 下行 3 度到 5 度音 G Note，並且 Double Approach 連接#5 度、6 度傾向再回到 Root，而看似將第一、三小節的 1、2 拍提前置放在第四小節的 3、4 拍 Bb & G 傾向再發展此節奏的 Melody。

　　而除此之外，我們必須將這段 Oleo 的樂句給調性化：Do－La Re－Do La－Mi－Fa Mi－Do La－Mi Fa－Mi Re－Do La－Li Ti－Do La，或是數字化：‖ 01－16－2－21 ‖－‖ 1 6－3－3－43 ‖－01－1 6－34－32 ‖－‖ 16－6#7－01－16 ‖ ，這樣處理的優勢是更能夠靈活運用和轉調，也再次提醒必須：1. 分析和弦與音的關係，2. Key Center 和旋律的關係，3. 前後音之間的關係。

6.Donna Lee

A

這首 Bebop Jazz Standar"Donna Lee"經典名曲，由 Charlie Parker 所創，成為了很重要並且不可缺少的資源，因為我們能夠將這一首曲子的旋律充份的擷取並且內在化，置放在適當的地方使用 Charlie Parker 的手法。

在 A Melody Lick 是"Donna Lee"的 1－4 小節，從第一小節的 **I** 級 Major Seven Chord AbMaj7 在第三拍才出現的 Pick Up 手法三連音反覆 Target Note，並且線狀下行到第四拍八分音符 6 度和 Upbeat Chromatic Approach Note b6 連接下行半音到下一小節第一拍 Eb Diatonic Tone。第二小節 F7 和弦是 **V/II（VI）** Secondly Dominant，前兩拍的八分音符線狀下行音層 b76－54，第三拍的八分音符 Chord Tone 3 度到 5 度，若是平面上行為 3 度，但此為 Displacement Technique 從 3 度音跳返下行 6 度同樣為 5 度音但是低音的 C Note，而第四拍為八分音符的 7 度到 1 度上行連接半音到下一小節，第三小節 Bb7 和弦 **V/V(II)**也是 Secondly Dominant，反覆的來回如同第一小節第三拍三連音，而運用 Altered Extension b13 度和 Chord Tone 7 度反覆，下行到第二拍八分音符的 5 度、4 度，從第三、四拍的八分音符以 Dominant Seven Chord 的 **III** 度 Minor Seven Flat Five Arpeggio 上行也就是 Dm7(b5)，接續到下一小節相同和弦的 Bb7 第一拍八分音符 6 度、5 度。

Ex1

置放在 **I** 級和弦之中。

Ex2

當使用在 Circle 的 Secondly Dominant III 7– VI7 – II7 – V7。

Ex3

C7　　　　　　B7　　　　　　Bb7　　　　　　A7

III 7 – VI7 – II7 – V7 Secondly Dominant & Tritone Substitution，III7 – bIII7 – II7 – bII7。

B

在"Donna Lee"的第 5 到第 7 小節是 Ab Key 的 II – V – I 和弦進行，第 8 小節則是臨時轉換到 IV 級 Db Key 的 II bII 和弦，在第 3、4 拍原本往回推是 V 級和弦 Ab7 運用降二代五的技巧變成了 D7 Chord，讓 8 – 9 小節成為 II bII – I 的和弦進行連接。

擷取成為了 B Melody Lick，在第一小節 II Minor Seven Chord 的八分音符 Phrase，首先在 4 度的 Eb Note 下行 5 度到主音 Bb Note 前的 Up Chromatic Approach A Note，然後在第 2 拍八分音符到第 4 拍為 Bbm7 和 9 度以及 11 度的 Up Extension 上行，可以將它視為 Bbm9，下行全音到第二小節八分的 Phrase，Db Note 是 Eb7 Chord 的 7 度，而 Displacement 到跳降下行 6 度的 F Note 之後，前往第二拍八分

音符反向 3 度上行到 4 度音、6 度音，第三拍下行半音 B Note 看似 #5 度音但是卻使用了 **Slide Up Same Quality** 的技巧 Em Arpeggio 才又返回第 4 拍八分的 Eb、Db。

下行半音到第三小節，可在 1 – 2 拍八分音符視為 **III** 級 Minor Seven 代用和弦 Cm7 的上行 Arpeggio，下行全音到第 3 拍四分音符的 Ab Note，繼續第 4 拍八分音符的下行 4 度 5 音的 Eb，Upbeat 上行全音 F Note。而繼續上行到第四小節 **IV** 級 Key Center 位於 Db **II** 級的 Ebm7 Chord，使用著 **IV** 級代用和弦琶音，也就是它的上行 **III** 級 GbMaj7 八分音符之後又立即下行在降 **II** 代 **V** 的 D7 Chord。

B Melody Lick 之中僅運用 1 – 3 小節思考方便調式的區隔處理看待，有著如此的動機練習將能夠讓你的樂句更加的旋律性，數字化分析完之後為：‖ 5 #1 – 2 4 – 6 **1** – **3** 5 ‖ – ‖ **4** 6 – **1** 3 – #**2** 7b6 – 5 4 ‖ – ‖ 3 5 – 7 **2** – **1** – 5 6 ‖。

C

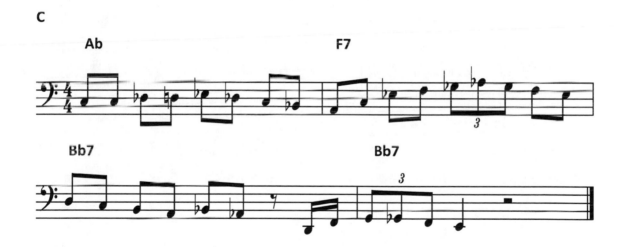

此為 "Donna Lee" 的 Melody 11 – 14 小節，和弦進行如同 A Melody：**I – VI(V/II) – II(V/V) – II (V/V)**，在第一小節 **I** 級 Ab Major Triad 和弦運用八分 Phrase 從 3 度音重複 Upbeat 第 1 拍連接 4 度、#4 度的第 2 拍八分音符，第 3、4 拍八分音符是 Diatonic 的 5 度音順降到 2 度音下行半音往下一小節。

第二小節開始從八分音符 F7 Chord Tone 3 度上行 Arpeggio，到了第 3 拍是 Upper Extension b9、#9 的反覆三連音連接到第 4 拍的下行根音、7 度音，持續下行第三小節的 Bb7 Chord 八分音符 Diatonic Phrase，而在第 2 拍是 b9 度和大 7 度的 Chromatic Approach 使用著 Target 的前後半音而運用 Encircle 技巧圍住第 3 拍的 Bb Target Note，下行全音到 Upbeat Ab Note 繼續 Displacement 5 度到 D Note，第

4 拍為十六分音符 Upbeat 的低音 3 度、5 度上行,而到了第四小節持續 Bb7 Chord 又反向下行的 Phrase,從第 1 拍三連音的 6 度音連接半音下行直到第 2 拍的#4 度四分音符。

D

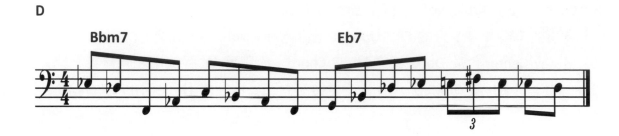

在"Donna Lee"Melody 當中的第 15 – 16 小節是 **II – V** 的和弦進行 Bbm7 – Eb7 即 將要進入 **I** 級和弦的前兩小節,在此將它命名為 D Lick。

在 D Melody Lick 概略看起來幾乎是八分音符的 Phrase,第一小節由 Eb Note 4 度 音的下行到 Chord Tone Db Note,接著運用了 Displacement 的技巧跳降了 6 度位 在低音的 5 度音 F Note 而繼續 Fm Arpeggio 上行到第 3 拍的 2 度音,之後立即又 改變了方向下行 Chord Tone 到 F,使用著 **II** 級 Minor 和弦利用了 **VI** 級和弦與調 式代用混色。

而上行全音到第二小節由 3 度音起始的 **V** 級 Eb7 Arpeggio,到了第 3 拍為三連音 Altered Extension b9、#9 的反覆手法直到了第 4 拍的下行八分音符 Eb、Db。

E

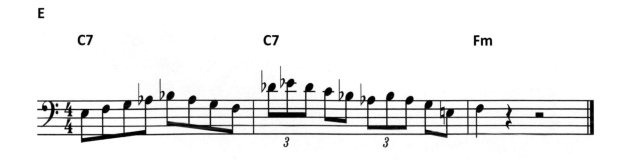

"Donna Lee" 的第 21 – 23 小節,為 **III(V/VI) – VI** 的和弦進行,將它歸納在 E Melody Lick 之中。

第一小節 C7 Chord 當中的八分音符 Phrase,運用著 Dominant b13 Mode,1、2 拍

上行和 3、4 拍下行又或者解讀為 Secondly Dominant 取代了原本的 **III** Minor Chord 而臨時的 3 度音上升半音到 E Note，以 Key Center 來看待的模式為#5 度，其餘皆為 Diatonic Tone。

而跳躍上行 6 度 Displacement 到一樣是 C7 Chord 的第二小節，使用了 Altered Extension 的 b9 度、#9 度反覆手法在第二小節的第 1 拍三連音，1 – 4 拍都使用了 Altered Scale，除了第四拍的 G 以外，為了 Encircle 第三小節的 F Note 使用 Up Whole Note 加上 Down Chromatic Approach 的方式，在第 3 拍同樣出現了如同第 1 拍的反覆折返技巧。第二小節剛好也符合 Key Center Diatonic Scale，除了 Down Approach 扮演 #5 度音的 E Note。

F

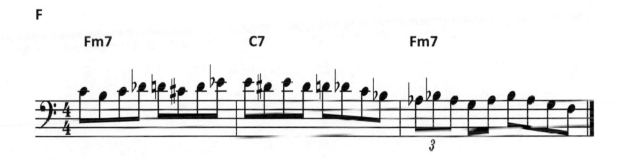

"Donna Lee"的第 25 – 27 小節，使用 **VI** – **III7(V/VI)** – **VI** 的和弦進行，將它歸屬在 F Melody Lick。

在第一小節的八分音符開始第 1 – 2 拍以 5 度音 C Note 為主的半音後前反覆纏繞到 Db Note，而同樣手法的 3 – 4 拍八分音符以 D Note 到 Eb，接著在第二小節的 1 – 2 拍亦同八分音符相同的手法以 E Note 為主，這次卻反覆在 Chord Tone 3 度 E Note 和 Chromatic Approach #9 度 D# Note 的交替，而 3 – 4 拍從 2 度下行 Chromatic Approach 半音直到 Root、7 度音下行全音到第三小節。

而第三小節的第一拍三連音以 Ab 和 Bb，3 度、4 度以及第二拍八分音符 G – Ab 分別是 2 度、3 度均為 Diatonic Scale 而相同反覆技巧，3、4 拍則為 4 度下行的 Diatonic。

G

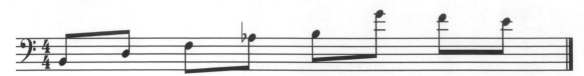

在"Donna Lee"的第 28 小節，歸納在 G Melody Lick，而雖然僅僅一小節，但是在使用上價值非常高，這一小節的 Ab Dim Chord 是一個 Passing 的行為。照常理推論能夠使用 Ab Diminished Scale，但是以對稱型的和弦音階種類來看，它可以成為和弦內音的個別 4 個相同性質和弦與音階，相同內容而不同的排列，所以在這裡的手法使用了八分音符的 B Dim 和弦上行 Arpeggio，接著到高一個八度 B Note 第 3 拍使用 B Diminished Scale 上行 6 度到 Extension 的 b6 度 G Note，然後依序 2 度下行的 F 和 E Note 完成這獨特的 Lick。

而運用相同的架構，我們能夠平移此句型套用在 Ab Dim、B Dim、D Dim、F Dim 的 Scale 上來作為其它的變化。

H

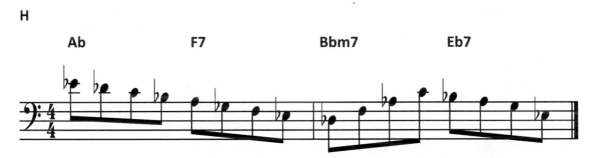

"Donna Lee"的第 29－30 小節，將它歸納在這首曲子的最後一個 Lick 為 H Melody Lick，和弦進行為 I － VI7(V7/II) － II － V，除了 F7 和弦是 Secondly Dominant 之外，其他皆為 Ab Diatonic Chords。

在第一小節八分音符的第 1 拍以 5 度音 Eb Note 以 Diatonic Scale 順降到第 2 拍 Upbeat 2 度音 Bb Note 再下行半音，到了第 3 拍八分音符為 F7 和弦的 3 度和下行 b3 度音層的 b9 度音，第 4 拍為下行的八分音符 Diatonic Tone F、Eb，而下行全音到下一小節的八分音符 1、2 拍是 3 度的 Major Seven Arpeggio DbMaj7 上行，最後的 3、4 拍 Diatonic 八分音符下行。

此 Melody Lick 再運用 Diatonic 思考是合適的，因為除了第一小節第 3 拍之外都

是 Diatonic Scale，那麼就能以數字來內在化：‖ 5 4 − 3 2 − #1 b7 − 6 5 ‖ − ‖ 4 6 − 1 3 − 2 1 − 7 5 ‖ 將此句型方便的收在樂句字庫裡。

7. COUSIN MARY

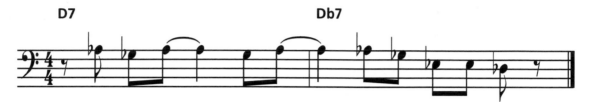

在這一首 John Coltrane 極快速進行的曲子"Cousin Mary"當中唯獨第 9 − 10 小節的旋律以外，其餘都是重點節奏式的對應，將它來歸類在 Melody Lick 之中。

第一小節扮演 b5 和弦的 D7 Chord，使用八分音符的 Upbeat #4 度 Ab Note 開始，而第 2 拍八分音符反覆的 3 度、#4 度，Ab Note 切分到第 3 拍的 Quarter Note，在第 4 拍如同第 2 − 3 拍，Ab Note 切分到了下一小節的第一拍，此時成為 IV 級和弦 Db Chord 的 5 度音 Ab Quarter Note，下一拍仍然是這兩個音的八分音符，只不過相反的 Ab、Gb (5 度、4 度)並且重複著切分第一拍 Quarter Note 與第二拍八分 Downbeat 相同的 Ab Note，而強調這兩個音的組合切分用法到此，繼續下行 3 度到第三拍重覆音八分音符的 2 度音和回到主音。

8. FREEDOM JAZZ DANCE

A

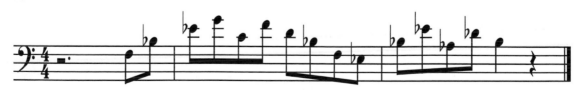

在這一首特別的 Jazz 名曲"Freedom Jazz Dance"當中第八小節的 Pick up 八分音符以弦律的開始第九小節反覆記號，而到了二十小節的弦律尾端，並且直到第二十四小節的第 4 拍八分音符作為如同第八小節的 Pick Up，並且反記號再從第九小節演奏第二次來完成 Melody，而這首曲子使用了相當多的 4 度音層組合可搭配

左手的 Barring Technique 來彈奏，首先把曲子的第 8－10 小節擷取為 A Melody Lick，而整首曲子的和弦以 Bb7 Chord 來演奏和變化。

A Lick 的第一小節直到第 4 拍八分音符才出現 Pick Up Note，從 Bb7 的 5 度音開始 4 度上行到 Root，再上行 4 度到下一小節的 4 度音 Eb 和繼續上行 3 度到 G，而下行 5 度到第二拍 C Note，Upbeat 上行 4 度到位於 5 度音的 F Note，連續下行 3 度的第 3 拍八分音符 D－Bb（3 度音和主音），下行 4 度到第 4 拍的 F 並且下行全音到 Eb Note，然後上行 5 度到下一小節八分音符第一拍 Downbeat Bb Note 上行 4 度為 4 度音的 Upbeat Eb Note，第 2 拍為被下行 5 度的 Ab 和上行 4 度為 #9 度的 Extension Db Note，最後下行 3 度到第 3 拍全音符 Bb Note。

以第一小節的 Pick Up Notes 加上第二小節的樂句來分析，使用著 Bb Mixolydian 的 Mode Scale，而第三小節因為將原來使用 D Note 變成了 Db Note，所以#9 音層的加入，也包含 Eb Note4 度音，所以可將第三小節視為 Bb Minor Penatonic Scale、Bb Dorian Scale。

使用著 4 度技巧的 Melody 在 2、3 小節中架構上都是 M 型的 Shape 聲響，讓不同兩小節的調式都更加的生動有趣，將此句 Melody 內在化並且轉換 12 Key 。

B.

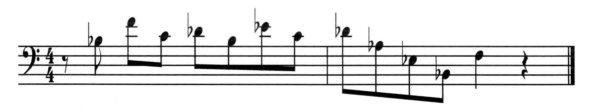

B Melody Lick 擷取了"Freedom Jazz Dance"的第 13－14 小節引用此句型將它內在化。

第一小節第 1 拍開始由八分音符 Upbeat Bb Note 出發，上行 5 度到第 2 拍 F Note 5 度音的 Downbeat 八分音符，下行 4 度到 2 度音的 Upbeat，上行半音並且又下行 3 度的第 3 拍八分音符，為#9 度和主音的 Db、Bb，繼續上行 4 度到第 4 拍的 4 度音 Eb Note 和下行 3 度到 2 度音 C Note，而又繼續上行半音到下一小節的第 1 拍 #9 度音 Db Note。

在第二小節從第 1 拍開始的八分音符 Db Note 依序 4 度下行到第 2 拍的 Upbeat Bb Note，最後上行到第 3 拍的 F Note，兩小節明顯的呈現出鋸齒狀、反鉤狀。

C

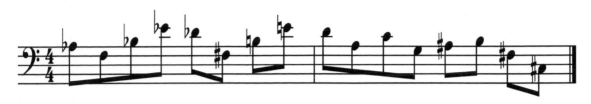

擷取著"Freedom Jazz Dance"第 17 – 18 小節的弦律，將這兩小節作為 C Melody Lick。

以整首曲為 Bb7 Chord 的架構來看，在第一小節八分音符樂句一開始的 7 度音 Ab Note 下行 3 度到 5 度音的 F Note，前往第二拍連續 4 度上行 Bb、Eb，下行 2 度 Db Note 第 3 拍八分音符的 Downbeat，是 Bb7 的 #9 度音也是 B7 的 2 度音，算是一個通過並且共用的橋樑，而下行 5 度到 F# Note 之後前往第 4 拍八分音符連續上行 4 度，B、E 又是 B7 Chord 的主音、4 度音，在這裡我們能夠明確的感受到上升半音和弦 B7 的樂句重組，也就是運用了 b2 和弦樂句平移的技巧在原來的和弦之上。

繼續下行全音到第二小節，在第 1、2 拍視為 B7 Chord Altered Extension #9、b9 的依序下行 4 度技巧，而在 Upbeat Beat A、G 為 7 度音以及 b13 度音，而上行#2 度到第 3 拍八分音符假定 Major Seven A# Note，解決到 Upbeat 的假定主音 B Note，最後連續下行兩個 4 度在第 4 拍八分音符 5 度音、2 度音的 F#、C。

D

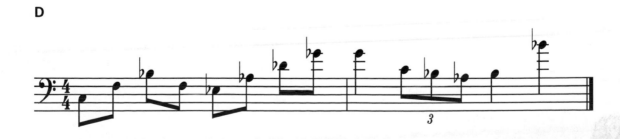

D Melody Lick 為"Freedom Jazz Dance"的第 19 – 20 小節，而從 C Melody Lick 第 4 拍 Upbeat 的 C# Note，最後代表 B7 和弦 2 度音下行半音解決回 D Melody Lick 第

1 拍開始的 C Note，象徵返回 I 級原來的和弦 2 度音，Upbeat 下行 4 度的 5 度音 F Note，繼續下行 4 度到第 2 拍得主音 Bb Note 和返回 F Note，而又下行全音到 4 度音的第 3 拍 Eb Note，緊接著連續上行 4 度手法到第 4 拍結束的 b13 度音，Altered Extension 的第 4 拍 #9 度音、b13 度音。

繼續上行半音到第 2 小節第 1 拍 4 分音符 6 度音 G Note，下行 5 度到第 2 拍三連音 2 度音、主音、7 度音，上行到主音和八度音的 3、4 拍。

9.*Boomtown*

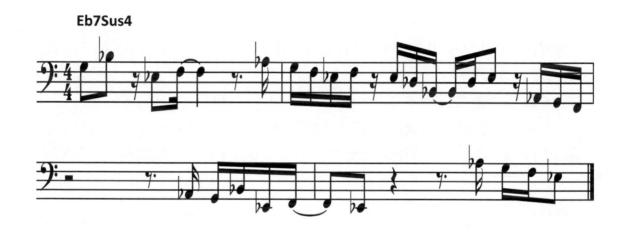

Eb7Sus4

第 9 個 Melody 為 Yellowjackets 的 "Boomtown"，由 Bass 手 Jimmy Haslip 和核心人物鋼琴手 Russell Ferrante 所編曲，擷取在曲子弦律的 1–4 小節 Eb sus7 和弦中 Melody 將它內在化。

在第一小節由八分音符 3 度音、5 度音開始下行 5 度在第 2 拍的主音和 2 度音，切分到第 3 拍的 Quarter Note，並且休止後上行 3 度到第 4 拍的第 4 個 Upbeat Sixteen Note，下行 2 度到第二小節第 1 拍 Sixteen Notes 的 3 度音、2 度音、主音然後上行到 2 度音，繼續下行 2 度回主音在第 2 拍的第 2 個 Sixteen Note 下行到 7 度音、5 度音，而 Bb Note 切分到第 3 拍第 1 個 Sixteen Note 並且上行回 7 度音、主音，下行 5 度到跟第 2 拍相同節奏的第 4 拍，休止完後的第 2 個十六分音符 4 度音 Ab Note 而連續 2 度下行 G、F。

接著上行 3 度到第三小節休止符後的第 3 拍十六分音符 Upbeat 4 度音 Ab Note，而又下行上行重複而不同音符的低音 3 度音、5 度音、主音、2 度音的第 4 拍十

六分音符，並且 F Note 切分到第四小節第 1 拍八分音符，Upbeat 回到主音。

在第四小節經過了休止符之後，從低音的 Eb Note 大跳上行 11 度音 Ab Note 在第 3 拍十六分音符 Upbeat，最後依序下行 2 度的第 4 拍 3 度音、2 度音的十六分音符，以及回到主音的八分音符 Upbeat。

10.*FULLERTON AVE*

A

BMaj13

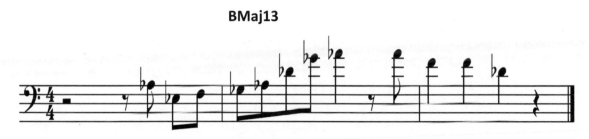

在 Brian Cullbertson《Another Long Night Out》專輯當中充滿都會風情的一首融合爵士曲"Fullerton Ave"，將曲子裡的前奏 Pick Up 小節加上弦律 1、2 小節來擷取成 A Melody Lick 並且將它內在化。

A Melody Lick 第一小節休止符後的第 3 拍八分音符 Upbeat 6 度音下行 4 度的 3 度音 Eb Note 和上行 2 度的#4 度音都是 Pick Up Notes。

上行 2 度銜接到第 2 小節，BMaj13 Chord 開始的八分音符 Phrase 第 1 拍的上行 5 度音、6 度音，而連續 2 次下行 4 度的八分音符 Db、Gb，上行 2 度到 Ab Quarter Note 的 3、4 拍，第 4 拍八分休止符 Upbeat 重複 Ab Note，下行 3 度到第三小節的 1、2 拍相同的 Quarter #4 度音，最後下行 3 度到第 3 拍 Quarter Note 的 Db。

由此看來這是 Diatonic **IV** 級所組合的 Melody，以 Number 來看：‖ 0－0－0 6－3#4 ‖－‖ 5 6－**2 5**－6－0 **6** ‖－‖ #4－#4－2－0 ‖，Lydian Mode 的思考，以 Key Center 的思考模式為：‖ 0－0－0 2－6 7 ‖－‖ 1 2－5 **1**－**2**－0 **2** ‖－‖ 7－7－5－0 ‖，而不同的想法將運用在不同的情況。

B

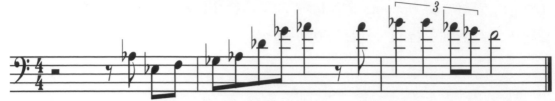

相同類似的弦律在曲子的 A 段 4－6 小節擷取為 B Melody Lick。一樣在第一小節是 Pick Up Phrase，而在和弦上變成了 Ab7sus4，很清楚的保留了 1－2 小節的 Phrase 而在第 3 小節上變化，在這裡的 Eb Minor Key Ⅳ 和弦將產生不同的作用，變成了：‖0－0－0 1－5 6‖－‖b7 1－4 b7－**1**－0 **1**‖－‖**2－2**－1 b7－6－6‖，幾乎相同的弦律但是不同的和聲，Diatonic：‖0－0－0 2－6 7‖－‖1 2－5 **1**－**2**－0 **2**‖－‖**3－3－2 1**－7－7‖ 。

C

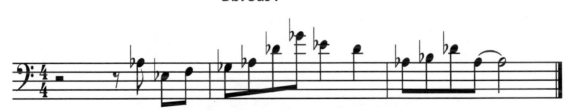

弦律的 8－10 小節來擷取為 C Melody Lick，而原本類似弦律主題從第一小節的 Pick Up，到第二小節相同的 Phrase 在第三小節做變化，在 C Melody Lick 的第二小節第 3 拍提前做變化，但是仍然聽得出 Motive。

而和弦變成了 Db7sus4 改變和聲但是保持著主要的 Motive，以 Gb Diatonic Key 的弦律想法：‖0－0－0 2－6 7‖－‖1 2－5 **1**－6－5‖－‖2 3－5 2－2－2‖，在 Db7sus4 的和聲架構之下：‖0－0－0 5－2 3‖－‖4 5－**1 4**－**2**－**1**‖－‖5 6－**1** 5－5－5‖。

在 Diatonic Ⅴ 級之下的 Dominanat Seven Sus Four 和弦使用著 Mixolydian 調式來呈現，表現出一樣的 Motive 樂句，卻帶不同的和聲與造句。

D

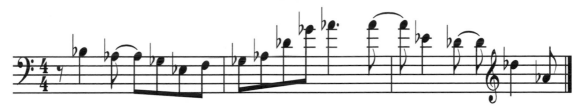

在曲子裡的第 12 – 14 小節歸納為 D Melody Lick，而 Motive 結構仍然相同的情況之下，變化了第一小節的 Phrase 只保留了第 4 拍的八分音符和第二小節，第三小節也做了改變。

第一小節的 Phrase 從第 1 拍得的 Upbeat 開始，並且改變了和弦為關係小調 I Minor Key 的 Eb7sus4 和弦，在相同的 Motive 之下而改變了和聲，Gb Diatonic 的弦律：‖ 0 3 – 3 2 – 2 1 – 6 7 ‖ – ‖ 1 2 – 5 1 – 2 – 2 2 ‖ – ‖ 2 6 – 6 5 – 5 5 – 5 2 ‖，當作 I Minor Key 的 Eb7sus4 旋律：‖ 0 5 – 5 4 – 4 b3 – 1 2 ‖ – ‖ b3 4 – b7 **b3 – 4 – 4 4** ‖ – ‖ **4 1 – 1** b7 – b7 **b7 – b7 4** ‖。

COMBINE IDEAS

經過了五大章節的訓練之後，我們必須綜合所有並且加上想法整合融會貫通，讓 Licks 感覺起來更靈活，更加的具備個人風格以及創造性。

創造性來自於本身已經擁有並且內在化的知識技能，無論是熟練的技巧、豐富的樂理、組織架構音階的能力、習得各種多樣化的調式、龐大的旋律字庫、長時間的謄寫出許多音樂家的 Solo、塑造不同的段落和層次，將許多的因素成為個人思考的資源，經過嘗試而成為新的產物，徹底地做一個獨特的演奏者。

1.

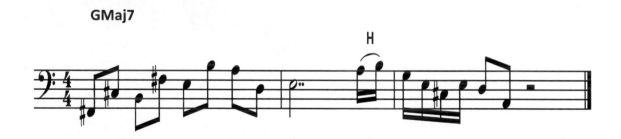

在第一個 Combine Idea 之中，在 Major Seven 和弦之下使用了"Bright Size Life"的 Melody Lick 來融合改編，運用"Bright Size Life"前兩小節，明顯獨特的 4 度下行 5 度音手法操縱，而再第 4 拍八分音符改變了方向為下行 5 度，再上行全音到下一小節的複點二分音符。

從第二小節的最後十六分 Upbeat 開始改編 2 度音到 3 度音的 Hammer－On Technique，而下行 3 度到了第三小節，第一拍十六分音符的主音開始下行 3 度的 6 度音與 #4 度音反覆包圍著位在第 2 拍八分音符 Downbeat 的 5 度音，而 Upbeat 最後被下行 4 度成為 2 度音，完成了 Lydian Idea Lick。

在 Major Seven 的和弦架構之中，以不衝撞到和弦音來說，其實還有許多的調式音階像是：Bebop Major、Harmonic Major、Lydian#2、Augmented、Persian，而加上後續的編排組合其實變化非常廣泛。

2.

Ex1.

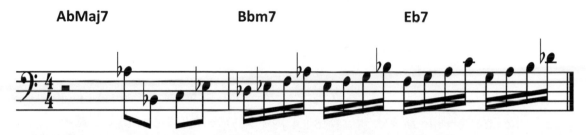

運用著第三章節的 1 2 3 5 Sequence Technique 手法在 ‖ II V ‖ 和弦之中的第二小節，而在第一小節 I 級和弦當中前兩拍二分音符休止符，從第 3 拍八分音符才開始的 1 2 3 5 Ab Note 跳降 7 度 Displaceme 到 Bb Note Phrase，在第一章節 Bebop Scale 的 Octave Displacement Technique，組合著兩個 Idea。

Ex2.

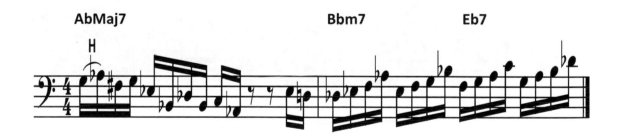

在 Ex2 當中，第一小節第 1 拍使用十六分音符以 7 度音 G Note 為主的 Turn Over The Phrase 手法，在第 2 拍的 Upbeat 運用 Encircling 手法和第 4 拍 Upbeat 的 Down Chromatic Double Approach 混搭 1 2 3 5 Technique。

3.

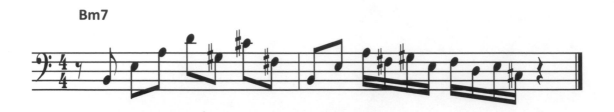

在第 3 個 Combine Ideas 之中引用了第三章節 Shape Secquence 的 4th Circle Change，雖然 4th Circle 排列了兩個組合：B－E A－D 以及 G#－C# F#－B E，但是在第一小節的 G#、F# 置放反向 Displacement 的技巧。

到了第二小節的第 3 拍開始改變成從 A Note 開始的十六分音符 3rd Down Sequence 的 Technique，分別以在 3、4 拍十六分音符的 Downbeat：A、G#、F#、E 各自下行 3 度在 Upbeat，也在此樂句之中充份的利用了 Dorian 調式 。

4.

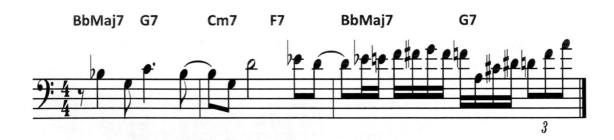

運用地 5 章節元素的 Melody，使用"Oleo" Melody 的樂句前兩小節在 **I VI － II V** 和弦之中，保持了原來擁有的重拍轉移和切分的節奏性，而接著在第三小節開始變化，由第 1 拍被切分的八分音符 Upbeat 十六分音符 Double Approach Chromatic 到第 2 拍的十六分音符 Target Note 5 度音，而繼續 Chromatic Approach 前往第 2 拍的 Upbeat G Note 鄰接下行 Chromatic Approach F# Notes 迅速使用半音處理方式改變方向。

而第 3 拍十六分音符位於 7 度音的 F Note Displacement 的技巧到了低音的 A，並

且繼續上行在 Upbeat 十六分音符使用 Encircling 前後包圍著 Target Note，最後三連音 Dm Arpeggio。

5.

Ex1

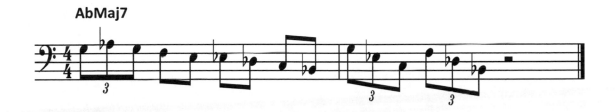

在第 5 個 Lick Ex.1 當中，明顯的引用了 Donna Lee A Lick 置於第一小節當中，而不同原來的 Lick 往前移動了兩拍，在第二小節 G Note 被跳躍上行 6 度使用 1、2拍三連音的 **III** 和弦、**II** 和弦的下行 Arpeggio 改變了第二小節。

Ex2

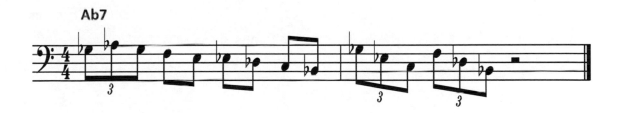

當 Lick 轉換在 Dominant Seven 和弦之上，我們仍然可以將 Major Seven 改為 Minor Seven，而第二小節的第 1、2 拍三連音改變成 C Dim Triad、Bbm 和弦的下行 Arpeggio。

> 我們能夠將一個 **Lick** 的 **Motive** 型態來框架在任何 **Chords** 以及不同的出發點

Ex.3

Abm7

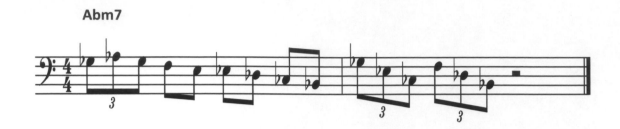

將 Lick 套用在 Minor 的和弦之中，改變了 3 度音和 7 度音，而 Cb = B 的五線譜記法，在第二小節的兩拍和弦三連音下行 Arpeggio 為 B Chord、Bbm Chord。

Ex.4

Ab7+

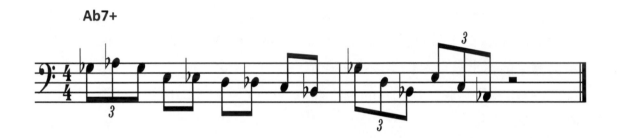

運用在 Dominant Augmented Seven 和弦，使用 Whole Tone Scale Diatonic System 的 6 音階，少了 6 度音而變化為 #4、#5、b7，所以第一小節的 Eb、Db 為 Chromatic Approach Tones，而第二小節的兩拍三連音為 Bb+、Ab+ 和弦下行。

Ex.5

Em(Maj7)

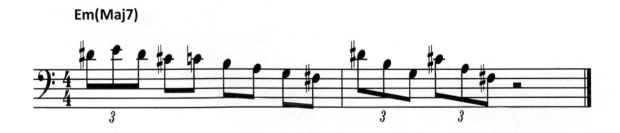

使用 Minor Major Seven Chord 並將 Lick 套用其中在 E Melody Minor Scale 之中，第一小節的第二拍 Upbeat C 是 Down Chromatic Approach Note，而其他都是 Scale Tone，第二小節的兩個三連音為 G+、F#m 和弦下行的 Arpeggio。

Ex.6

Em(Maj7)

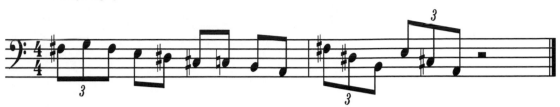

如同上一個 Lick Ex5，將 Lick 套用在 Em(Maj7) Chord，而較為特殊不同的地方在於起始的點從原本的 7 度音換成 2 度音開始，依然是在 Minor Major Seven Chord 使用著 Melody Minor Diatonic Scale，除了在第一小節第三拍 Upbeat 的 C Note 為 Chromatic Approach Note 之外，在第二小節的兩拍三連音為 Melody Minor **V**、**IV** 級的 Triad B Chord、A Chord 的下行。

Ex.7

G7sus

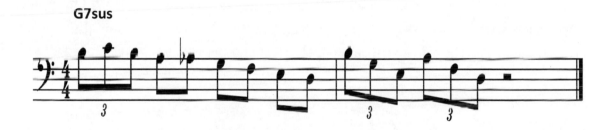

將 Lick 套用在 Gsus7 和弦之中，並且起始設在 3 度音的 B Note，而 Ab Note 為 Chromatic Down Approach Note 之外其他都是 Scale Tone，而第二小節的兩拍三連音為 Em、Dm 的 Arpeggio 下行。

6.

Ex1.

Eb7sus

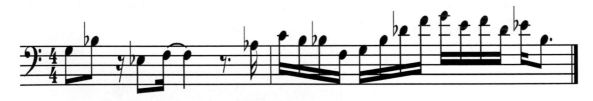

在 Ex1 的 Idea 之中使用了 "Boomtown" Melody Lick 的第一小節，而變化了第二小節。

第二小節的第 1 拍十六分音符當中同為 3 度音下行到主音，除了最後一個十六分音符 B Note 變化為下一個 Target Note 第二拍十六分音符 6 度音的 Up Chromatic Approach Note，而第 2 拍十六分音符為 Eb7sus 的 **VI** 級調式和弦 Cm7(b9)，上行的 Arpeggio 直到第 3 拍的 Downbet，最後才從 b9 度回到 **VI** 級和弦主音。

Ex2.

Eb7sus

Ex2 的 Lick 一樣保持原來的第一小節 Melody Lick，而改變第二小節，從上一小節的最後一個 Upbeat 上行 3 度、到第二小節第一拍十六分音符的 6 度音連接 Down Chromatic Approach Note 、5 度音下行 4 度到 2 度音 F Note，上行 2 度音到第 2 拍十六分音符的 **III** 級調式和弦 Gm7(b5) Arpeggio 上行，然後上行全音到第 3 拍十六分音符的 G Note & E Note，使用 Encircle Technique 為 Target Note 的 Up Diatonic 和 Down Chromatic Approach Note 包圍 2 度音的 F Note，再下行著 3 度到 7 度音的 Db Note，接著上行全音到第 4 拍的主音而下行 4 度，最後坐落在 5 度音的 Bb Note。

7.

Bb (Anthropology Melody)

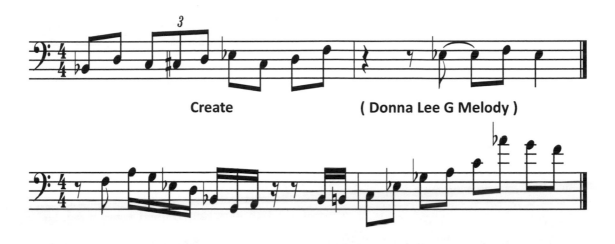

Create (Donna Lee G Melody)

這一個 Lick Bb 和弦四小節之中引用合併了三個 Ideas，在一到二小節裡所使用的是"Anthropology" Melody 的前兩小節再清楚不過的特色了，而上行全音到第二小節第 1 拍八分音符 Upbeat，和 3 度上行之後在第 2 拍十六分音符做 Am7(b5) 的 Chord Tone & Tension Note 的下行組合排列直到第 3 拍上行，在第 4 拍十六分音符 Upbeat 的 Double Approach，前往第四小節使用 A Dim 樂句鋪設在 Bb 和弦使用 3 度音起始的 Donna Lee G Melody Lick (可視為 C Dim)，原來的樂句將它引用升半 Key，而不同之處在於第 3 拍八分音符 Upbeat A Dim 的大 7 度音 Ab Note 解決半音到 b7 度音和 b6 度音，為了在最後從 Diminished 來轉變成 **VII**m7(b5)。

8.

F7

第 8 個 Combine Idea Lick，擷取了第 5 章的"Confirmation" A Lick，而將容納在 F7 Chord 之中，第一小節毫無更動的置放著，在第四拍三連音可當作被解決到主音的 E 以及前往下一小節第 1 拍 G Note 的 Chormatic Passing F#。

到了第二小節，原本的觀念是 1－2 拍為 Em7(b5)的 3 度、7 度、5 度，在此為了相稱著 F7 Chord，改變成 Bb Key Center，**VI** 級 Gm Chord 的 1－5－3－1，也更換了原來的 3－4 拍，改為仿造對稱著 1－2 拍的上行 Sequence，容納在 F7 的上行 **III** 級 A Dim，**VII** Diminished 1－5－3－1 平移上行前進著。

9.

Db7(#11)

在這一個第 9 Combine Idea 裡，使用了第一章的 Neighbor Tone 的技巧 Db7(#11) Chord 做延伸，通常 Neighbor Tone 在 Jazz 的手法裡，Down Neighbor Tone 幾乎會是在 Target Note 的前一個 Chromatic Leading Tone，而 Up Neighbor Tone 也大部份會是 Target Note 的後面一個 Diatonic Scale。

第一小節的 1－2 拍八分音符使用了從和弦 3 度音開始的 Minor Seven Flat Five，主和弦的 **III** 級和弦上行 Arpeggio，然後上行 3 度到第 2 個八度的 #11 Extension 在第 3 拍十六分音符使用著 Neighbor Tone Technique：DN－UN－CT－CT，第 4 拍十六分音符：DN－UN－CT－CT，到了第二小節將第二拍十六分音符從 6 度音、

主音使用 Neighbor Tone Technique，包圍著 7 度音最後下行 4 度到#11，而 Cb 同音異名於 B Note，(Down & Up 都是 Diatonic)使用著：DN – UN – CT – EX。

在鋪設 Neighbor Tone 的過程當中，Diatonic Tone 和 Chromatic Approach Note 的置放、Down & Up 的順序皆由和弦調式屬性、Target Note 來解決、判斷、裝飾，增加趣味性。

10.

這一個 Combine Idea Lick 之中，於 A7 和弦使用了第四章裡的 Altered Extension Melody Minor Substitution 的觀念來變化，將 A7 運用著 b9 Melody Minor Sub，在第一小節第 一拍 Upbeat b9 Minor Eleven Major Seven Chord 上行 Arpeggio 直到第 2 拍十六分音符 Eb Note，下行全音到第三拍 Chord Tone 3 度音的 A+/F 三連音下行，然後又折返上行 3 度到下一拍，第 4 拍的三連音主音下行 2 度的 Chord Tone 以及又下行 7 度音的 Displacement 技巧到低音的主音，然後下行 Tritone 到下一小節。

A7 alt 為 Bb Melody Minor 的 **VII** 級調式，所以 Eb、Bb、F、C 為 Diatonic Tone。而利用它們在第四章的 Altered Extension b9 Melody Substitution，4 個屬於 Dominant Seven Chord 的 Altered Extension 來說為：b9、#9、#11、b13，將這些排列在第二小節，依序著十六分音符容納在 Altered Scale：b5 (1235) – b9 (12b35) – b13 (1235) – #9 (1b2b35)。

而為了相稱於 Altered Scale，所以使用著第四章的 Altered Extension b9 Melody Minor Substitution 而不是 Altered Extension Major Lydian Substitution，所以在

Altered Extension 使用 Pentatonic Scale Substitution 必須注意包含了 7 個 Melody Minor 的調式屬性。

For Altered Scale Pentatonic Substitution

1 Dim	b9m	#9m	3+	b5	b6	b7 Dim
1 – b2 – b3 – b5	1 – 2 – b3 – 5	1 – b2 – b3 – 5	1 – 2 – 3 – #5	1 – 2 – 3 – 5	1 – 2 – 3 – 5	1 – 2 – b3 – b5
b9 Melody Minor Substitution						

以上為 Altered Extension Melody Minor Substitution 的延伸，很適合使用在非常多
和弦聚集的 Bebop 音樂快速的遊走 Tetrachord，增加了更多的便利以及可能性！

OPEN YOUR PASSAGE

在這裡並還沒有結束，而是想要恭喜你順利地達到目前的進度，如果還沒有熟練所有的 Licks Idea，並且還不能夠依照這些想法來創造而即興在 Chord Progression 之上，代表還不夠純熟以及真正經由思考而領會貫通，那麼請再翻回之前未熟的地方練習。

而下個階段就必須去 Play 許多各式各樣的 Chord Progression、利用 Idea 來創造屬於你個人的 Soloing Licks、並且還要能夠安排你 Lick 的不同指型、不同的 Articulation 連接變化你原來的 Lick、拿捏好 Touch 來置放排列變化在你原來的 Lick、將 Lick 轉換到其它所有的 Key 熟練並且內在化，這麼多元的因素能夠將原本的 Lick 改變成不同面貌。

Lick 的起始在於它本身結構組織的基本路徑，以分析的角度來看，必須首先要能描繪出明顯的**調性、和弦、和聲、調式**，當基本的輪廓已經決定好了以後再加上音階的排列，其實是最重要的事情。

而下一個步驟需要去剪裁你原來仍然還不夠好看的 Basic Lick，音階的方向、**裝飾音、技巧、節奏、力度、落差度**，來做更細膩的處理。

基於以上種種的因素經過思考和練習的結果，你對於 **Lick 的組織排列設計將會大幅度的成長、旋律性更加敏感、樂句的動態明顯強烈能夠掌控音樂上的情緒，**這些將會是學習完本書所獲得的成果。

針對這些經過本書有紮實的練習之後，接下來你能夠開始挑戰很多的 Transcribe，將許多音樂家的彈奏擷取出。

基於擁有很足夠的調式概念和音階、樂句的使用技巧、編排和架構，能夠提升你寶貴的聽力，以至於讓你能在 Transcribe 當下有邏輯可以分析 Licks。

學習新的調式和聽力是非常重要的自我提升，而因此又重新包含了新的 Mode Scale 、Chord Progression，你必須要再與它相處一段時間，聽力才能自然的辨認出，彈奏才能更加內在化流暢。

就能夠加它進階到你的 Licks，編排設計納入你的 Licks 字庫，成為你新的工具。

最後，祝福你早日通往前進的路，Good Luck！

國家圖書館出版品預行編目資料

蘇庭毅 Bass Licks Concept Improvisation Book／蘇庭
毅著. 一初版.一臺中市：白象文化，2017.09
　　面：　公分 一
ISBN 978-986-358-546-6 （第 2 冊：平裝）
1. 撥弦樂器 2. 演奏
916. 6904　　　　　　　　　　106014802

蘇庭毅Bass Licks Concept Improvisation Book 2

作　　者　蘇庭毅
校　　對　蘇庭毅
專案主編　林孟侃
出版經紀　徐錦淳、林榮威、吳適意、林孟侃、陳逸儒
設計創意　張禮南、何佳諠
經銷推廣　李莉吟、莊博亞、劉育姍、李如玉
營運管理　張輝潭、林金郎、黃姿虹、黃麗穎、曾千熏
發 行 人　張輝潭
出版發行　白象文化事業有限公司
　　　　　402台中市南區美村路二段392號
　　　　　出版、購書專線：（04）2265-2939
　　　　　傳真：（04）2265-1171
印　　刷　普羅文化股份有限公司
初版一刷　2017 年 9 月
定　　價　750 元